うつくしい
美術解剖圖

Beautiful Artistic Anatomy

小田 隆

目　次

序言

在工作場所的桌子上，平常都會擺放某些骨頭。可能是人的、可能是動物的、可能是頭骨、也可能是其他部位，這些大自然所孕育出來，難以透過人類技巧手法打造出來的造形物，其美麗之處日日都觸動著我的心靈，同時也對其經常在自己身旁附近，感到一陣幸福。骨頭的表面並不只是很平滑而已，因為肌肉的附著點會顯得很粗糙，其滑順的部分也可以看見一些很細緻的髮絲紋理。同時細微的孔洞會如點彩畫那樣穿透過去，那些帶有圓潤感的形狀又或銳利的形狀，會在既複雜又合理的組合下，展現出其功能面的樣貌。即使只是 1 處骨頭，要完整捕捉並描繪出其真實樣貌，相信仍是極為困難的吧！

說起骨頭這東西，有許多人會覺得很噁心，這也是事實，但支撐著我們活在當下的也是骨頭。而且沒有骨骼，脊椎動物是無法塑形出其樣貌的。為了要轉動關節，就需要肌肉了，雖然每一條肌肉都只能進行很單純的收縮，但只要藉由一些既複雜又複合的組合，就能夠實現各種運動。

多數人即使沒有意識骨骼的所在與肌肉的動作，還是能夠很正常地生活或是進行運動。要是想東想西去想說，這是什麼形狀的骨頭？關節的結構是怎樣子的？肌膚的起始和停止是在哪裡？那麼動作會變得很不靈活，是很不切實際的。

在本書當中，目的是要描繪如大衛像等過去名作的美術解剖圖。當然，大衛像是一種純白無瑕的大理石凝聚物；青銅時代是一座銅像，裡面是中空的；甚至於繪畫根本就不是立體物。可是，這些作品裡卻可以很明確地找到驅使活用了美術解剖學的蹤跡。像這樣對著眾巨匠的傑作劃下解剖刀進行解剖的行為，能夠追求到多少正確度仍是一種未知數，但還是讓自己此時此刻所擁有的一切知識和經驗都總動員了起來，進而繪製了本書所用的寫生圖。對象並不是活生生的人類，無論走再遠都抵達不了確切正確解答的這個流程，與平常工作所接觸的古生物復原，有著一種相近之處。

是否能成功將這些傑作所擁有的原始之美，毫髮無損地描繪成解剖圖，心裡實在沒底，但若是能夠多讓一個人認識到美術解剖學，並理解到這是一門與表現方面密切相關的領域，那就是本人的望外之喜了。

小田隆

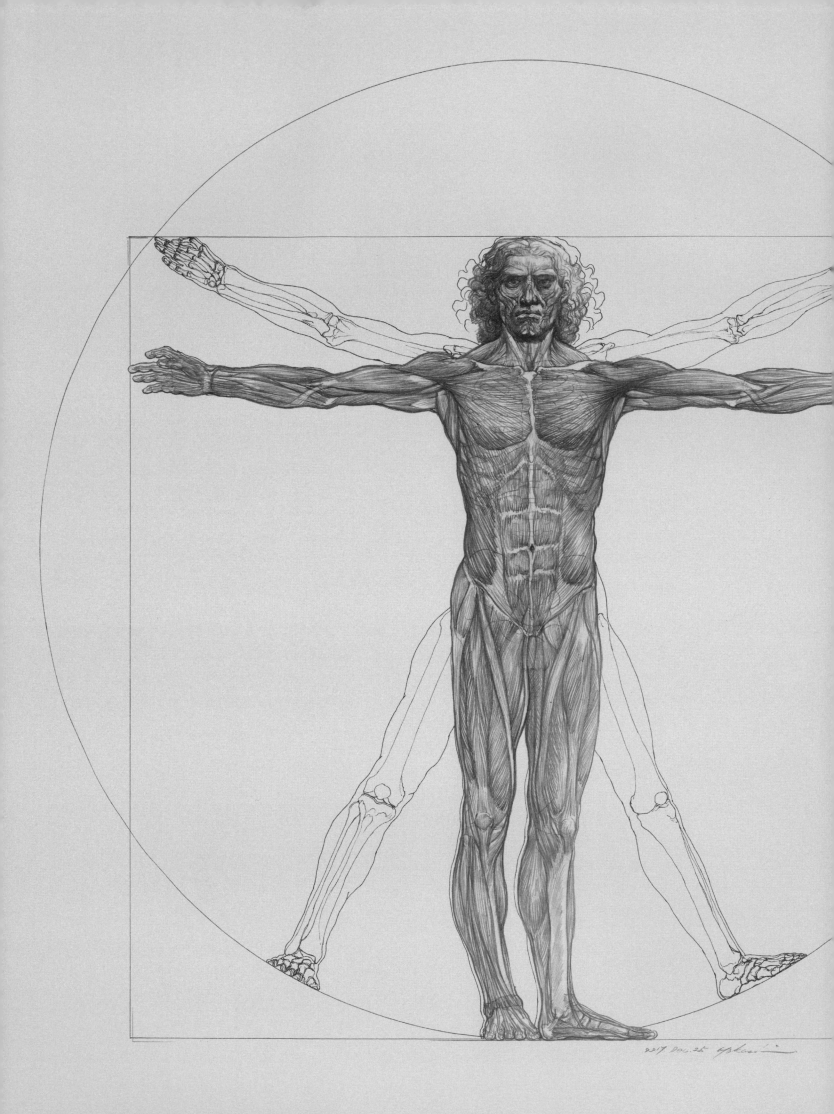

I

基本的美術解剖圖

美術解剖學方面的骨骼圖與肌肉圖，並不是一種用來表現某個特定個人的圖形。它是一種理想，一種描繪來分辨男女性別差異，一種用來呈現年齡差異的圖形，因此個體存在是很薄弱的。但即便如此，在描繪人體方面，基本仍是很重要的。一丁點的小差異，便可蘊釀出個性並化為千差萬別的不同形式展現出來。因此首先，這裡將會針對基本的人體構造進行說明。

何謂美術解剖圖

若是講出「美術解剖圖」這個詞，大多數情況，對方都會回「那是什麼？」「這個字第一次聽到」這些話。

雖然是小眾到這種程度的領域，不過在繪畫、雕塑、設計這方面的世界中，卻佔有著很重要的地位（應該說我希望是如此）。與醫療體系的解剖學大為不同的點，在於美術解剖圖主要是針對骨骼與肌肉，在於學習時是抽取出於造形層面有用的部分。哪條神經會牽動哪條肌肉？內臟會如何給予身體表面影響？這些方面雖然也很重要，但其重點終究仍是置於身體表面所觀察的結果以及內部構造的聯繫。

只要精通骨骼的構造與肌肉的功能，是否就能夠描繪出很優秀的畫作？或打造出很真實的造形物？這答案不得不說是 NO。重要的，仍然還是要有能夠觀察人體跟動物的能力；看到模特兒時，呈現在其身體表面的高低起伏。那個突出物是骨頭？還是肌肉？又或是脂肪？就算是肌肉，那到底是呈收縮並出力的狀態？還是呈鬆弛的狀態？凹陷下去的地方有什麼東西？體毛的生長方向是朝著哪一個方向？光是觀察身體表面，就能夠接收解讀到各式各樣的訊息。同時，如果無法接收解讀這些訊息，那就算擁有再多的身體內部構造知識，相信也很難活用到繪畫跟造形之中吧！

因此，增加速寫圖跟素描圖的作畫張數就會相形重要起來。但並不代表說要漫無目的地增加作畫的張數，只要每一張圖都有按照自己想法決定主題認真作畫，相信其結果自然就會有所不同。特別是，如果是要意識著美術解剖學進行作畫，那麼也許可以留意「這個膨脹處是什麼？這個突出處下面有藏著什麼？那個隆起處與凹陷處的連續高低起伏是什麼？」這些地方，並試著一面比對解剖書這類的參考資料，一面進行速寫圖跟素描圖的描繪。

量測比例（Proportion）時非得重視不可的，就是關節的位置了。呈現在身體表面的高低起伏會因姿勢而有所變化。若是想要以該高低起伏為參考基準量測比例，大多數情況都會因為無法因應姿勢變化而錯亂。這時，可以作為量測點的，就是關節位置了。位在關節與關節之間的那一根骨頭，決不會有伸長縮短的情況。它會時常保持一定的長度。即使姿勢的動態感再大，在一個個體裡面的各個骨頭，其長度也不會有所變化。只要能夠運用美術解剖學的知識，並將關節的位置明確化出來，相信就能夠更加正確地量測出人體的比例了吧！

這是一種以人體跟動物表現為目標的課程，學習美術解剖學並不是一切。也不代表說精通了美術解剖學，就能夠繪製出優秀的畫作或打造出精美的雕塑。希望大家能夠將美術解剖學視作一種思考方式，當作一種工具，進行活用。

在速寫跟素描時，腦海裡所思考的，是希望自己描繪在紙張裡面的人體，時時刻刻都是處於栩栩如生的狀態。原本以對立式平衡站著的人體，變成一種直挺挺的姿勢時，左右兩邊的手腳長度是否有所不同？是否擁有能夠流暢轉動身體的關節？是否擁有足以充分支撐體重的肌肉力量？

胸廓與骨盆左右兩邊的形狀有無扭曲歪斜？

希望大家都能夠活用美術解剖學，並以描繪出蘊含生命感的寫生圖跟素描圖為目標。

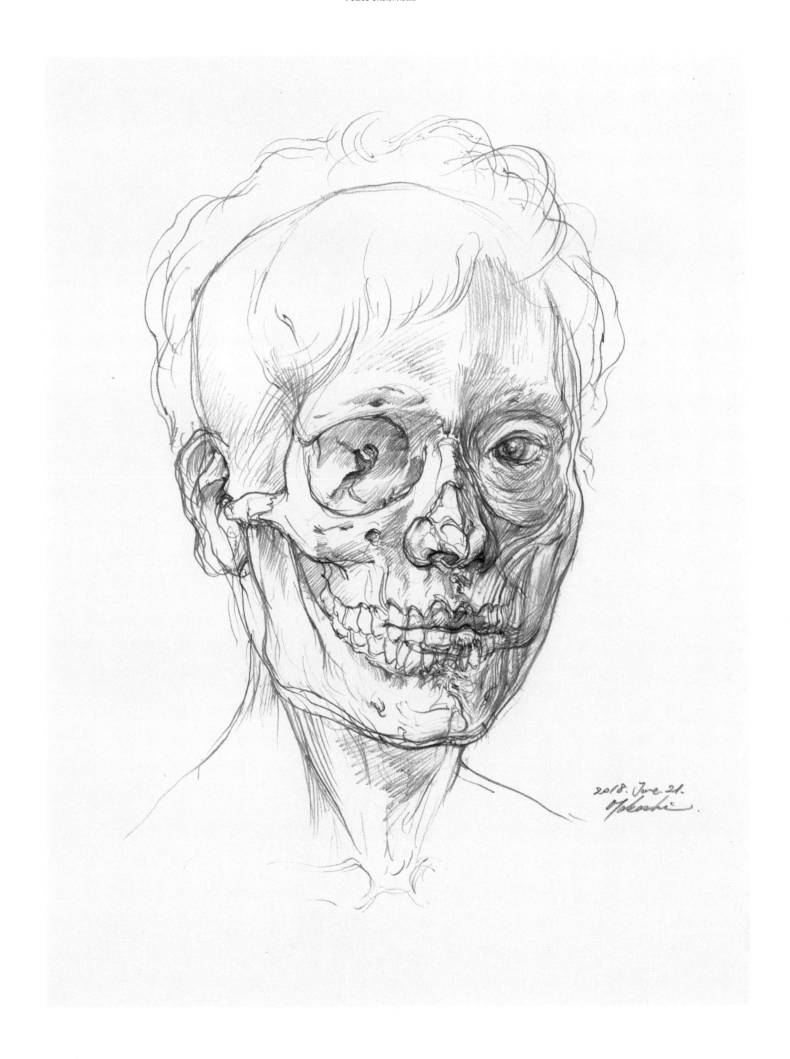

2018. June. 21.

7 頭身的比例

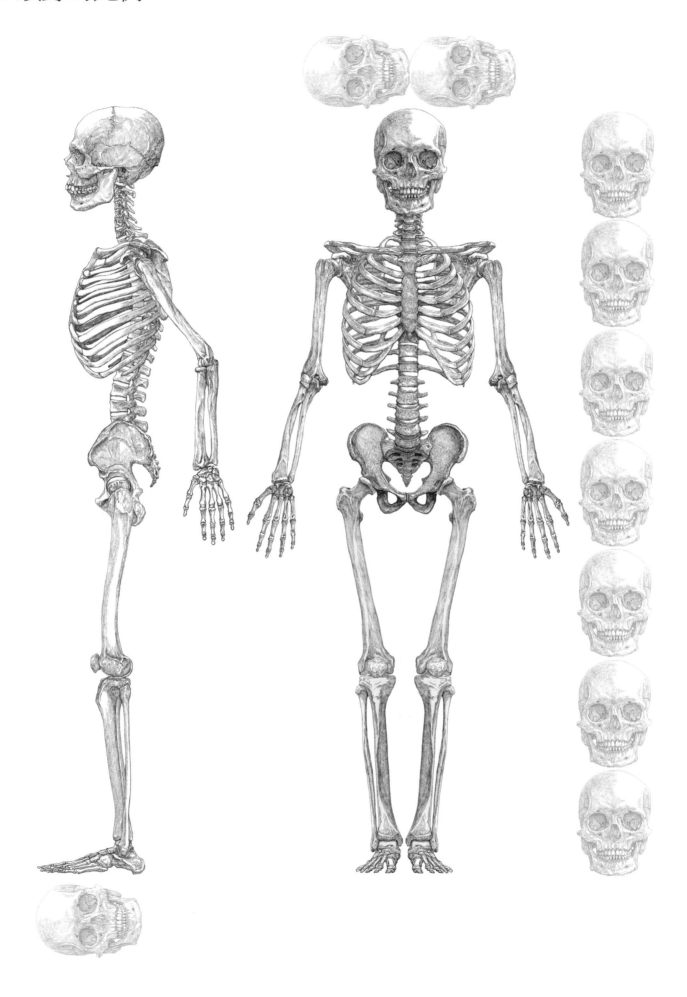

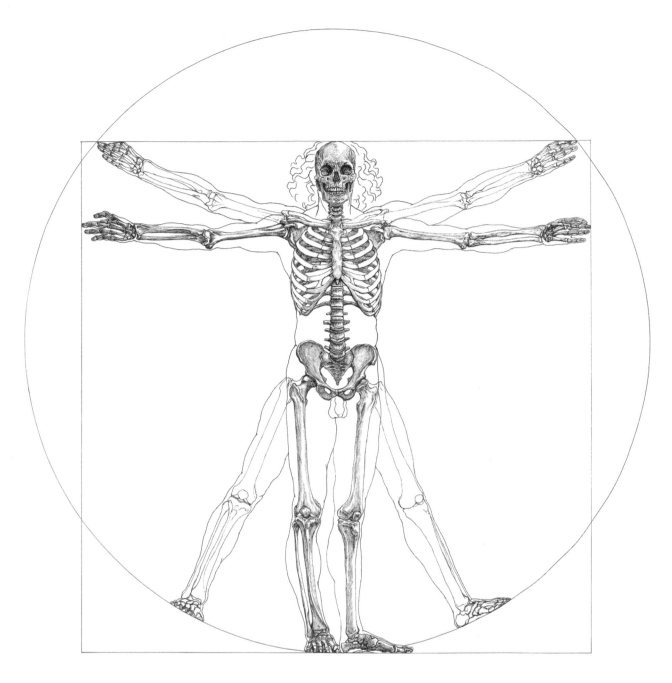

維特魯威人

這是李奧納多·達文西根據古羅馬時代建築師維特魯威所著的『建築十書』之記述所描繪出來的畫作。這幅畫將記述於右側這些第 3 卷 1 章 2 節到 3 節的內容視覺化了出來。也稱之為「比例準則」或「人的比例」。

上面這幅圖則是以 8 頭身為基準的,因此若是閱讀右側那些記述,有些表現也會令人歪頭存疑,但是李奧納多所描繪的那幅素描圖,看起來是十分地協調的。這張圖是以自己原創的方式,將『維特魯威人』骨骼圖描繪出來的一張圖。

・手掌等同於 4 根手指的寬度
・腳的長度等同於 4 倍手掌寬度
・手肘到指尖的長度等同於 6 倍手掌寬度
・2 步步寬等同於 4 倍手肘到指尖的長度
・身高等同於 4 倍手肘到指尖的長度(手掌寬度的 24 倍)
・橫向張開手臂的長度等同於身高
・頭髮髮際線到下巴前端的長度等同於身高的 1/10
・頭頂到下巴前端的長度等同於身高的 1/8
・脖子根部到頭髮髮際線的長度等同於身高的 1/6
・肩膀寬度等同於身高的 1/4
・胸部中心到頭頂的長度等同於身高的 1/4
・手肘到指尖的長度等同於身高的 1/4
・手肘到腋窩的長度等同於身高的 1/8
・手掌的長度等同於身高的 1/8
・下巴到鼻子的長度等同於頭部的 1/3
・頭髮髮際線到眉毛的長度等同於頭部的 1/3
・耳朵的長度等同於臉部的 1/3
・腳掌的長度等同於身高的 1/6

「維特魯威人」『維基百科 自由的百科全書』
URL:https://zh.wikipedia.org

男性全身骨骼圖

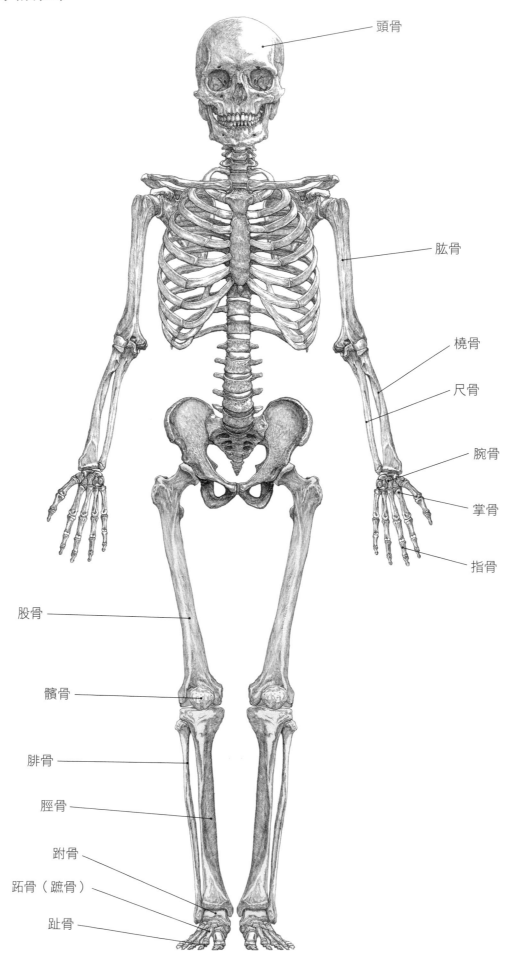

頭骨

肱骨

橈骨

尺骨

腕骨

掌骨

指骨

股骨

髕骨

腓骨

脛骨

跗骨

蹠骨（蹠骨）

趾骨

女性全身骨骼圖

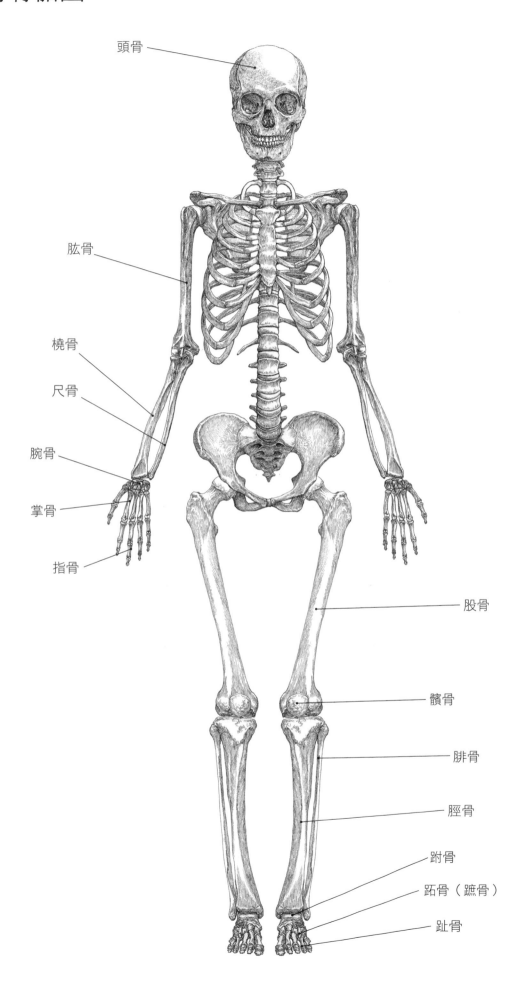

頭骨

肱骨

橈骨

尺骨

腕骨

掌骨

指骨

股骨

髕骨

腓骨

脛骨

跗骨

蹠骨（蹠骨）

趾骨

男性全身肌肉圖

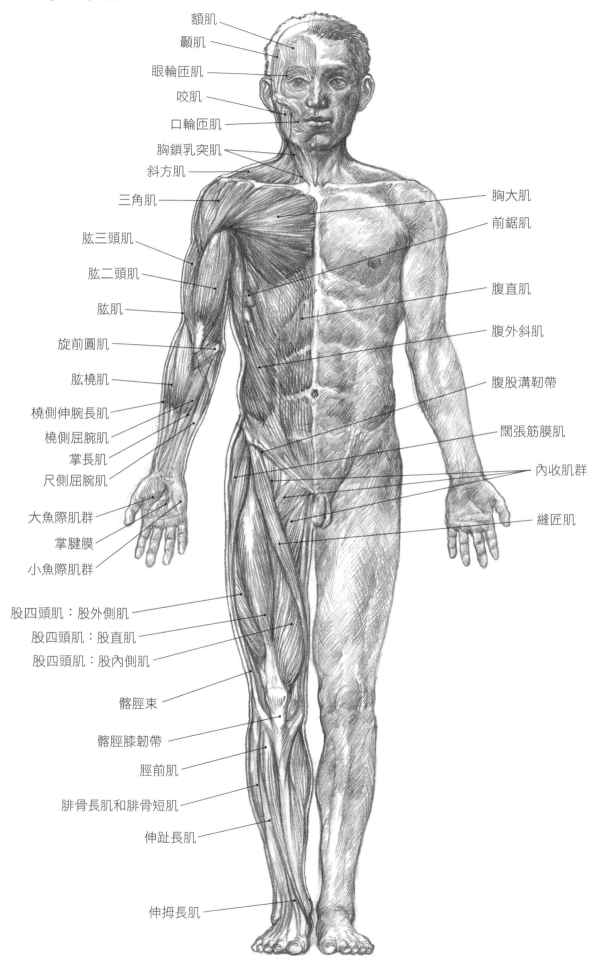

額肌
顳肌
眼輪匝肌
咬肌
口輪匝肌
胸鎖乳突肌
斜方肌
三角肌
肱三頭肌
肱二頭肌
肱肌
旋前圓肌
肱橈肌
橈側伸腕長肌
橈側屈腕肌
掌長肌
尺側屈腕肌
大魚際肌群
掌腱膜
小魚際肌群

胸大肌
前鋸肌
腹直肌
腹外斜肌
腹股溝韌帶
闊張筋膜肌
內收肌群
縫匠肌

股四頭肌：股外側肌
股四頭肌：股直肌
股四頭肌：股內側肌
髂脛束
髂脛膝韌帶
脛前肌
腓骨長肌和腓骨短肌
伸趾長肌
伸拇長肌

女性全身肌肉圖

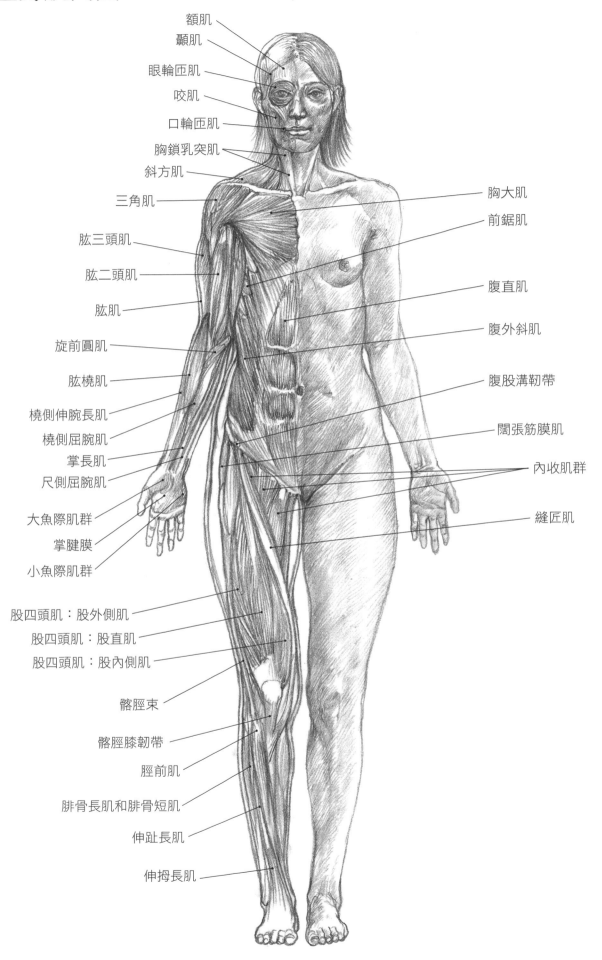

額肌
顳肌
眼輪匝肌
咬肌
口輪匝肌
胸鎖乳突肌
斜方肌
三角肌
肱三頭肌
肱二頭肌
肱肌
旋前圓肌
肱橈肌
橈側伸腕長肌
橈側屈腕肌
掌長肌
尺側屈腕肌
大魚際肌群
掌腱膜
小魚際肌群

股四頭肌：股外側肌
股四頭肌：股直肌
股四頭肌：股內側肌
髂脛束
髂脛膝韌帶
脛前肌
腓骨長肌和腓骨短肌
伸趾長肌
伸拇長肌

胸大肌
前鋸肌
腹直肌
腹外斜肌
腹股溝韌帶
闊張筋膜肌
內收肌群
縫匠肌

可以在軀幹骨骼上看出男女性別差異

男性　　　　　　　　　　　　　　　　　　女性

正面

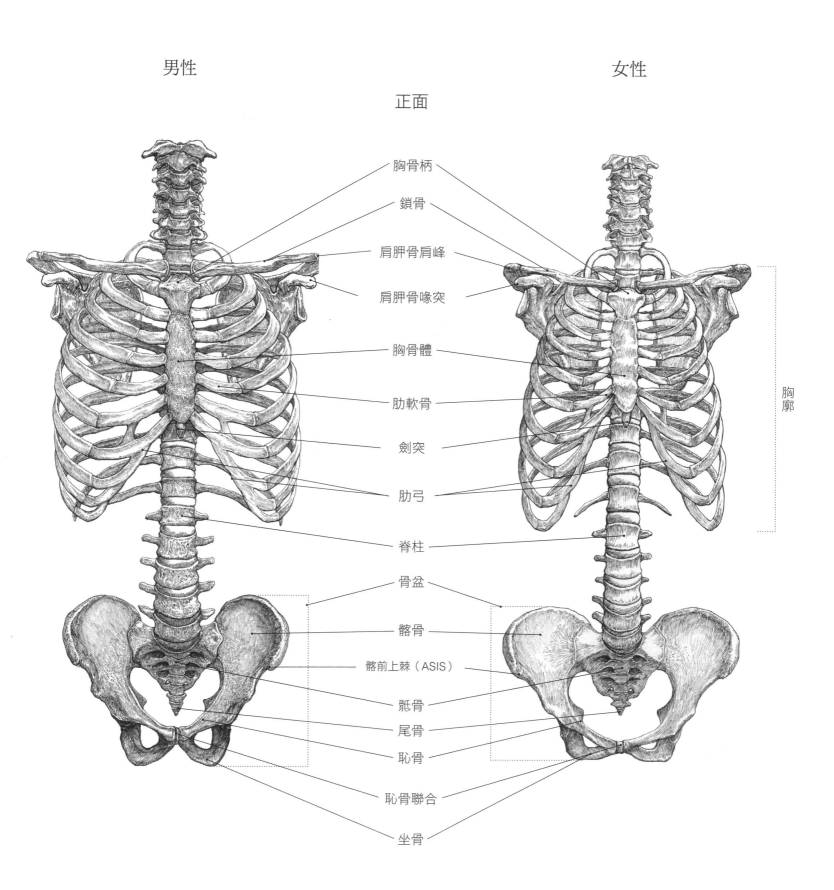

胸骨柄

鎖骨

肩胛骨肩峰

肩胛骨喙突

胸骨體

肋軟骨

劍突

肋弓

脊柱

骨盆

髂骨

髂前上棘（ASIS）

骶骨

尾骨

恥骨

恥骨聯合

坐骨

胸廓

男女骨骼在構造上，最大的不同點是在肩膀寬度、肋骨、骨盆。男性因為肩膀寬度很寬，肩胛骨也就會很大，肋骨很結實且厚厚地鼓起。相對之下，女性一般而言會有著相反的傾向。此外，骨盆則是女性會開得比較寬。

從正面觀看下，男性的胸廓會徐徐地撐開，最後呈現出幾乎是垂直的線條，而女性的胸廓則是最後在末端會略為往內縮。

這個末端內縮以及相對之下較為寬大的骨盆，就會營造出女性特有的腰身。

而一名男性不管再怎麼瘦，身體仍是會呈圓桶狀，正是因為這個緣故。

男性　　　　　　　　　　　　　　　　　　　女性

背面

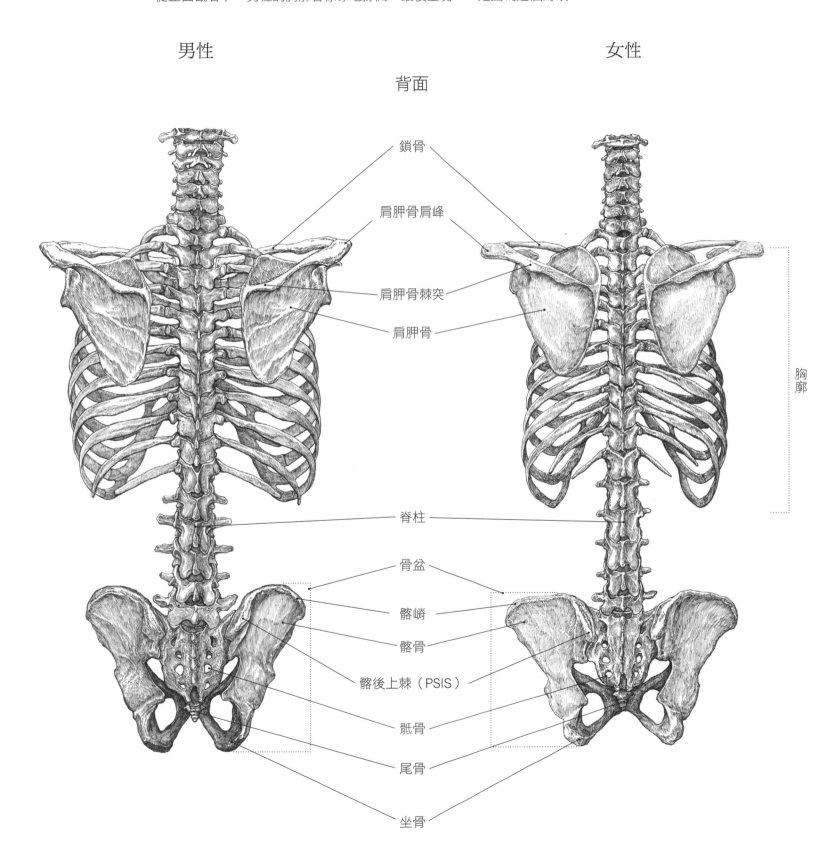

鎖骨

肩胛骨肩峰

肩胛骨棘突

肩胛骨

胸廓

脊柱

骨盆

髂嵴

髂骨

髂後上棘（PSIS）

骶骨

尾骨

坐骨

頭骨

正面

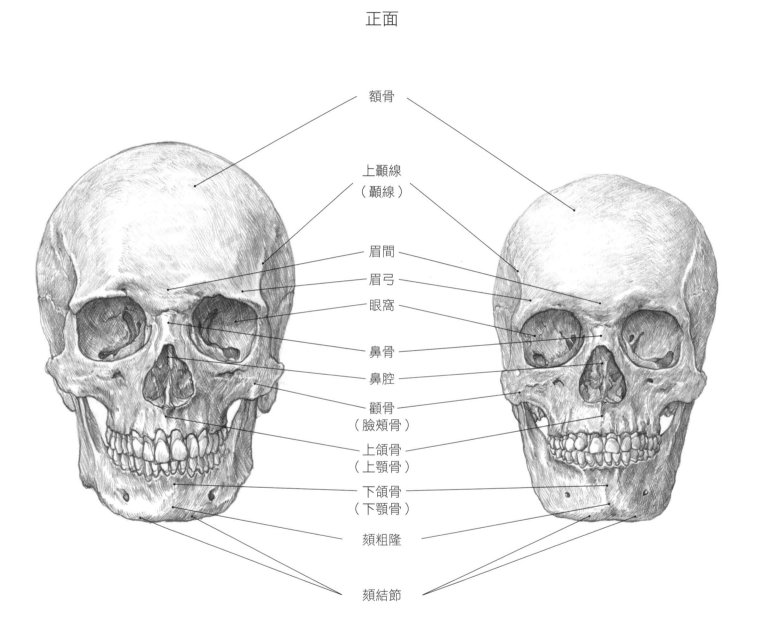

額骨

上顳線
（顳線）

眉間

眉弓

眼窩

鼻骨

鼻腔

顴骨
（臉頰骨）

上頜骨
（上顎骨）

下頜骨
（下顎骨）

頦粗隆

頦結節

側面

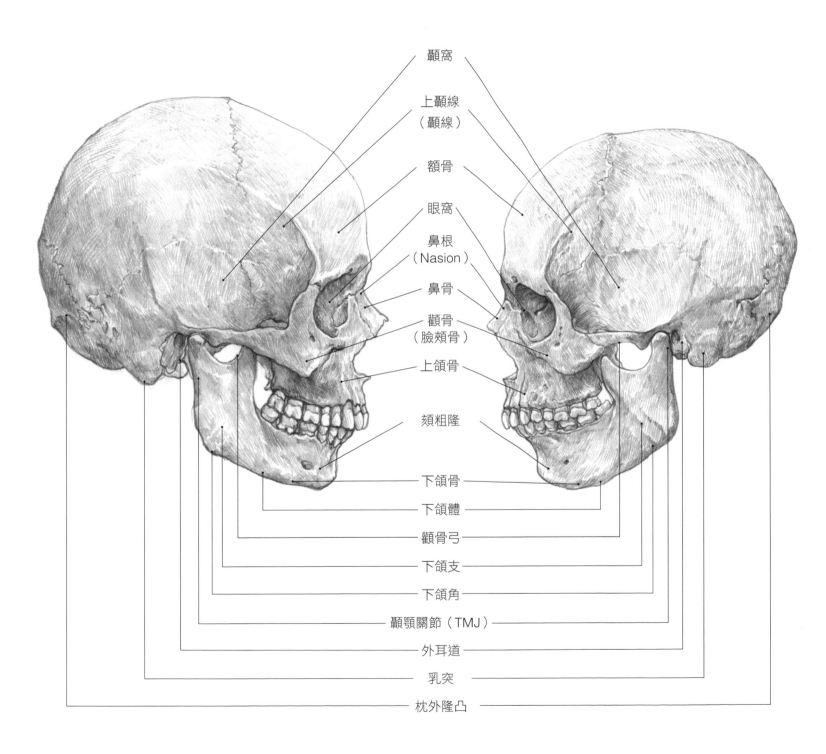

顳窩

上顳線
（顳線）

額骨

眼窩

鼻根
（Nasion）

鼻骨

顴骨
（臉頰骨）

上頜骨

頦粗隆

下頜骨

下頜體

顴骨弓

下頜支

下頜角

顳顎關節（TMJ）

外耳道

乳突

枕外隆凸

關於頭骨

有人會說，人類死後化為一堆白骨就全都一樣了，但實際上還是會有各自的特徵，是很有個性的。這裡面雖然有人種所造成的不同，有性別差異所造成的不同，但其實個人差異也是影響很大的。即使是看起來貌似很相似的下頜，只要個體所有改變，就絕對不可能會跟上頜相吻合的。現在世界上有 70 億人口，但如果是兩個不同的人，只要不是上下頜雙方的擁有者，那種上頜與下頜剛好很湊巧吻合一致的事情，相信是不可能會發生的。

男性與女性的不同，首先在於整體的大小。與男性相比之下，女性會有一種略為較小的傾向。當然，這會有個體差異，因此並不盡然如此，但一般而言都會有這樣子的不同。此外，男性會有一種整體凹凸不平且稜稜角角的印象，而女性則會有一種很圓柔的印象。但要留意這裡所描繪的插圖，並不代表著各個人種跟性別差異的不同，只不過是某個個體的樣本而已。

頭骨的構造

眼眶其上方會挖得比較圓潤，而下方（眼底）則是一種略為平坦的形態。因此，眼球會收納在眼眶裡並稍微偏上。若是從正面觀看眼球，虹膜（位於眼球中心且帶有顏色的部分）的上側會因為眼瞼，而看起來比下側還要少掉一大片。此外，若是從側面觀看，兩者的位置關係，上眼瞼會像屋簷那樣，比起下眼瞼還要突出，而形成一種雨滴等液體很難流入的構造。

鼻腔其構成雖然是一個開得很大的洞，但這個部分會帶有著鼻軟骨，而形成我們的鼻子形體。若是用手觸摸看看，會發現鼻腔到鼻骨這裡會很硬，而軟骨部分則很容易就能夠改變形體。同時鼻軟骨上會帶有著肌肉，透過臉部的表情，就能夠使其形體有所變化。

耳孔因為位在顳顎關節的後面，所以耳朵的位置會比下顎線條還要再後面。耳朵形體雖然主要也是透過軟骨塑形出來的，但幾乎沒有辦法讓它動起來（只有極少數人有辦法讓耳朵動起來）。而像貓這一類的動物，則常常會動著耳朵對聲音進行警戒，或是透過表情表現其情緒。

乳突就在耳孔的後面而已，若是觸摸看看，會發現會有一個很硬的突出物。乳突為胸鎖乳突肌的起始點，不過和女性相比之下，男性的乳突會有比較大的傾向。

人種所帶來的頭骨差別

歐洲人

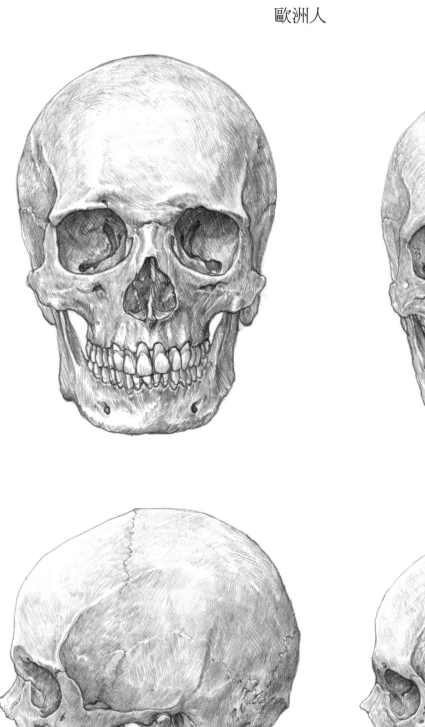
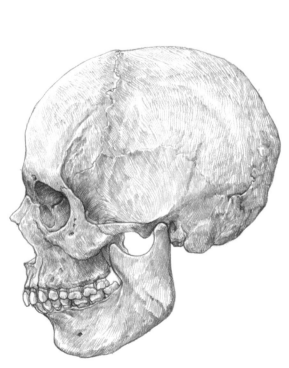

亞洲人

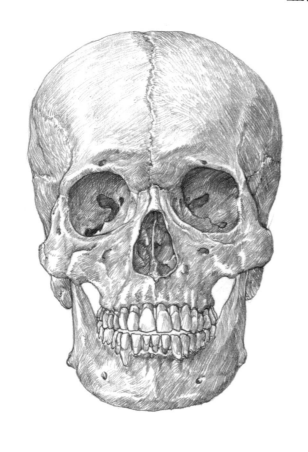
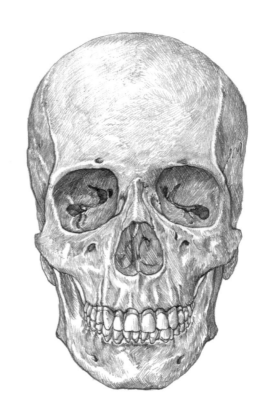
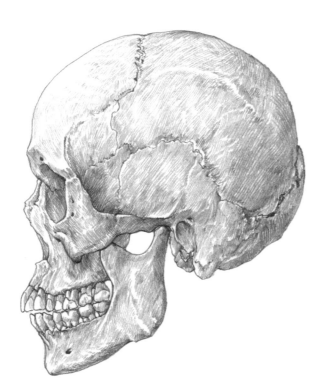
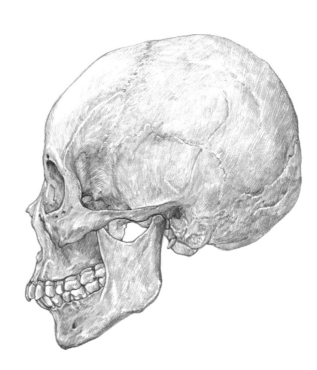

非裔美國人

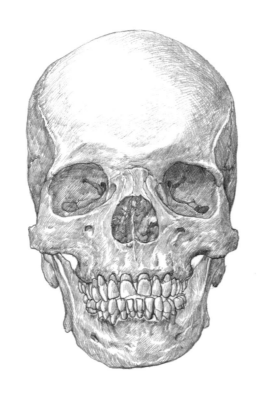
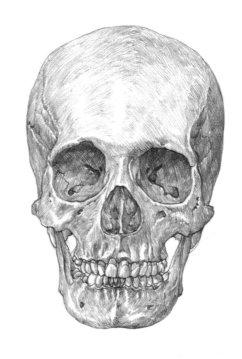

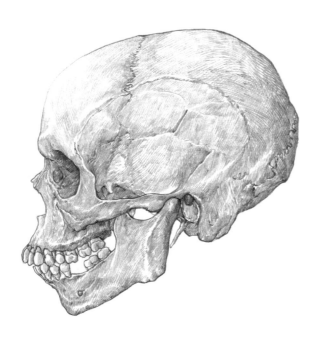
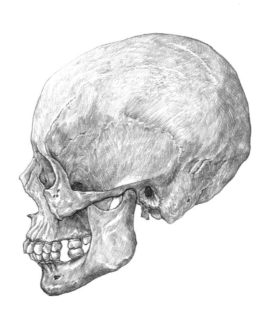

與動物之間的比較　上肢和前肢

人類因為是直立站著的，所以相對於姿勢是四腳著地的動物，會將前肢稱之為上肢。在這裡將人類、馬和鳥的前肢進行了比較。人類的上肢是介由鎖骨與胸骨（軀幹的骨頭）結合成一個關節的，而馬是純靠肌肉與軀幹的骨骼連結在一起的。雞雖然也有叉骨，但並沒有與胸骨結合成一個關節。人類擁有第 1 指至第 5 指共 5 根手指，而馬只有第 3 指（中指）是具有功能的，鳥是藉由第 1 指到第 3 指一起塑形出局部翅膀。人類的上肢可動範圍很廣，能夠靈活運用手指頭。

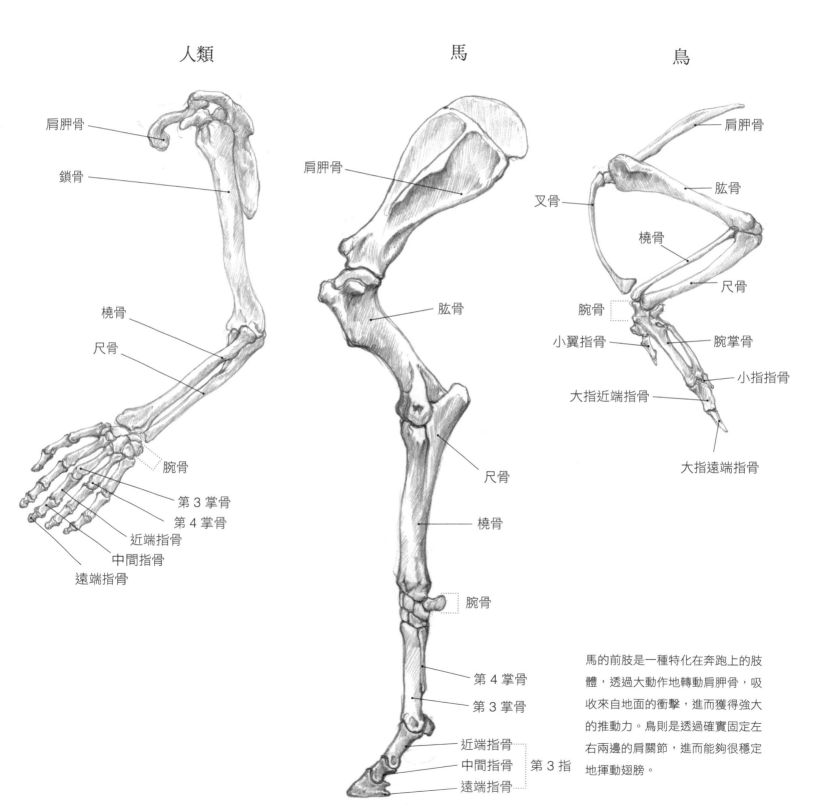

人類

- 肩胛骨
- 鎖骨
- 橈骨
- 尺骨
- 腕骨
- 第 3 掌骨
- 第 4 掌骨
- 近端指骨
- 中間指骨
- 遠端指骨

馬

- 肩胛骨
- 肱骨
- 尺骨
- 橈骨
- 腕骨
- 第 4 掌骨
- 第 3 掌骨
- 近端指骨
- 中間指骨 〔第 3 指〕
- 遠端指骨

鳥

- 肩胛骨
- 肱骨
- 叉骨
- 橈骨
- 尺骨
- 腕骨
- 小翼指骨
- 腕掌骨
- 小指指骨
- 大指近端指骨
- 大指遠端指骨

馬的前肢是一種特化在奔跑上的肢體，透過大動作地轉動肩胛骨，吸收來自地面的衝擊，進而獲得強大的推動力。鳥則是透過確實固定左右兩邊的肩關節，進而能夠很穩定地揮動翅膀。

下肢和後肢

與上肢同樣，直立站著的人類不講後肢，而是稱之為下肢。人類跟馬以及鳥大為不同的地方，在於人類是將腳跟踩在地面上行走的。而馬和鳥絕不會將腳跟踩在地面上行走。常有人看著馬跟鳥的腳，認為膝蓋反而是彎出來的，但其實牠們是抬起了腳跟、墊起了腳尖，並不表示說膝蓋變成了一種逆關節。特別是鳥，因為被羽毛包覆了起來，膝蓋位置並不明顯，光從顯露出來的腳掌部分來看，相信很難想像牠是墊著腳尖的吧！順帶一提，企鵝也是墊著腳尖的。此外，哺乳類的大象也是墊著腳尖的，會腳跟著地來行走的，除了人類（猿猴類）以外，就只有熊一類的極少數動物了。

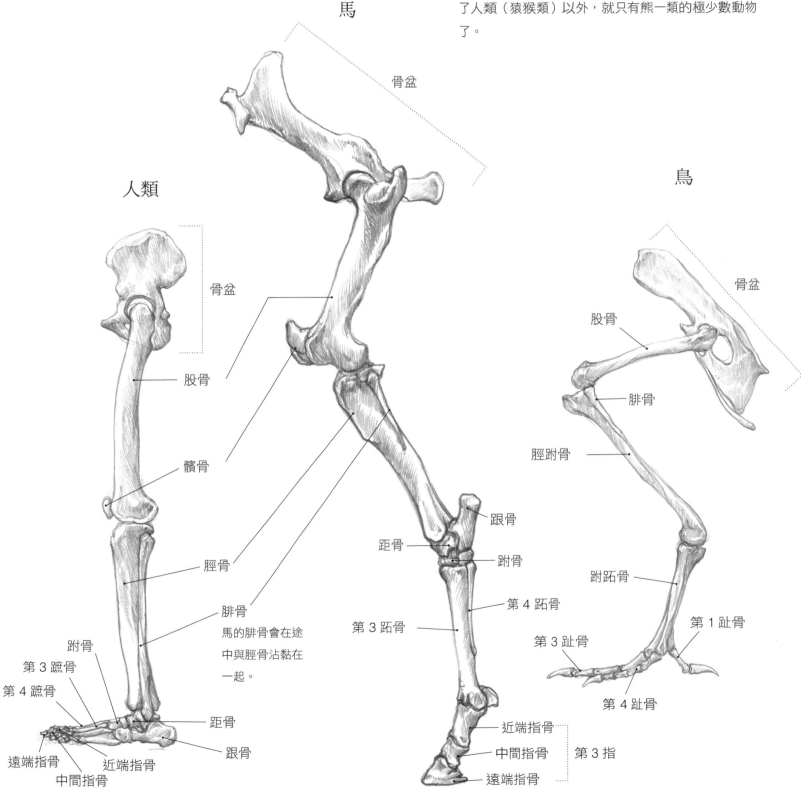

馬

人類

鳥

骨盆

股骨

髕骨

脛骨

腓骨
馬的腓骨會在途中與脛骨沾黏在一起。

跗骨

第 3 蹠骨

第 4 蹠骨

遠端指骨

近端指骨

中間指骨

距骨

跟骨

跟骨

距骨

跗骨

第 4 跖骨

第 3 跖骨

近端指骨

中間指骨

遠端指骨

第 3 指

骨盆

股骨

腓骨

脛跗骨

跗跖骨

第 3 趾骨

第 1 趾骨

第 4 趾骨

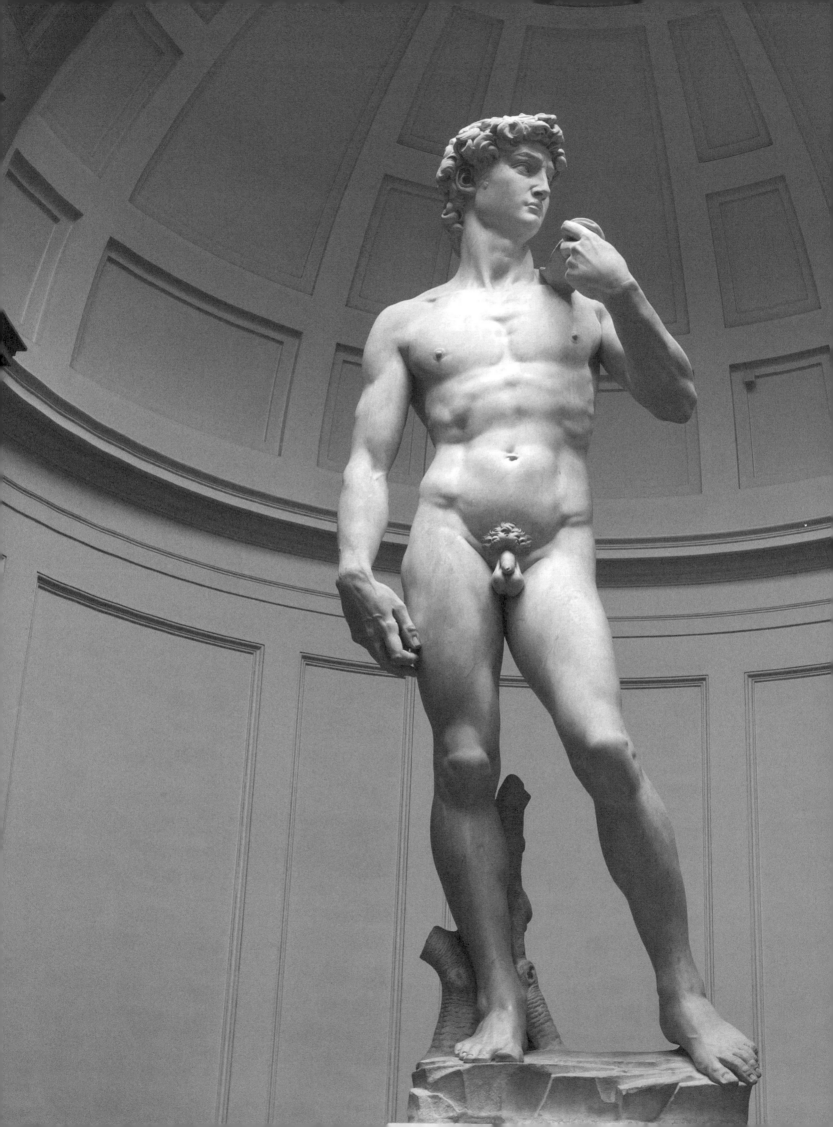

II

大衛像

相信這是世界上最有名的雕塑作品之一了吧！那雕刻在大理石上的樣貌，是依照很正確的美術解剖學理解及理論，所製作而成的。

因為是以一種從很低的位置抬頭往上看為前提來製作的，所以頭部有略為比較大一點，上肢也略為比較長一點。

將一塊長期遭受無數雕塑家放棄製作、置之不理的大理石，打造成精湛如斯的作品，米開朗基羅的熱情與執念，值得令世人驚嘆。

雖然有人說這是一件多年以後才完成的創作，但米開朗基羅看到大理石石塊後，所講出的那句「大衛本來就在裡面」，在闡述創作上，是我最喜歡的話之一。而現在，我們就要在這座大理石像裡頭，觀看肌肉、骨骼與血管等各式各樣的組織。

全身骨骼圖

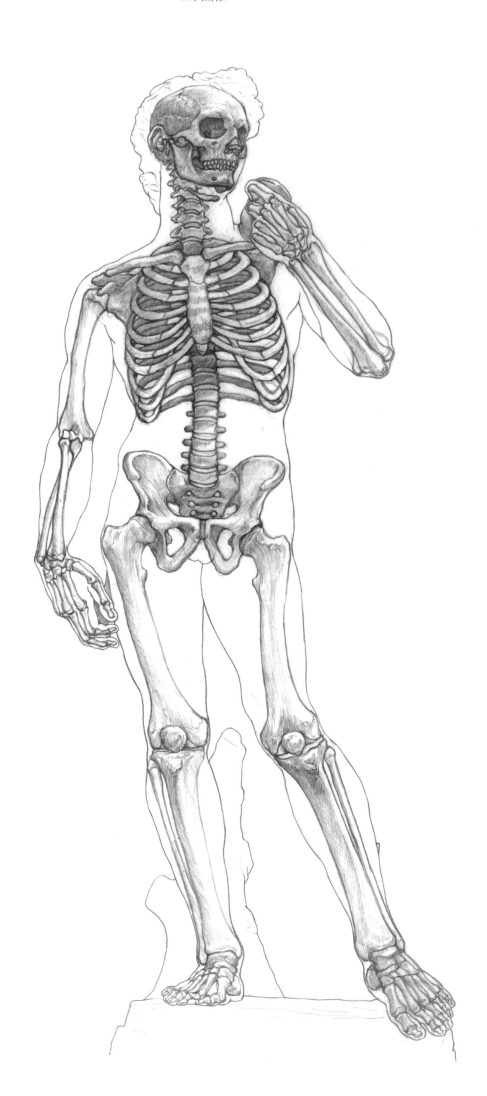

全身肌肉圖

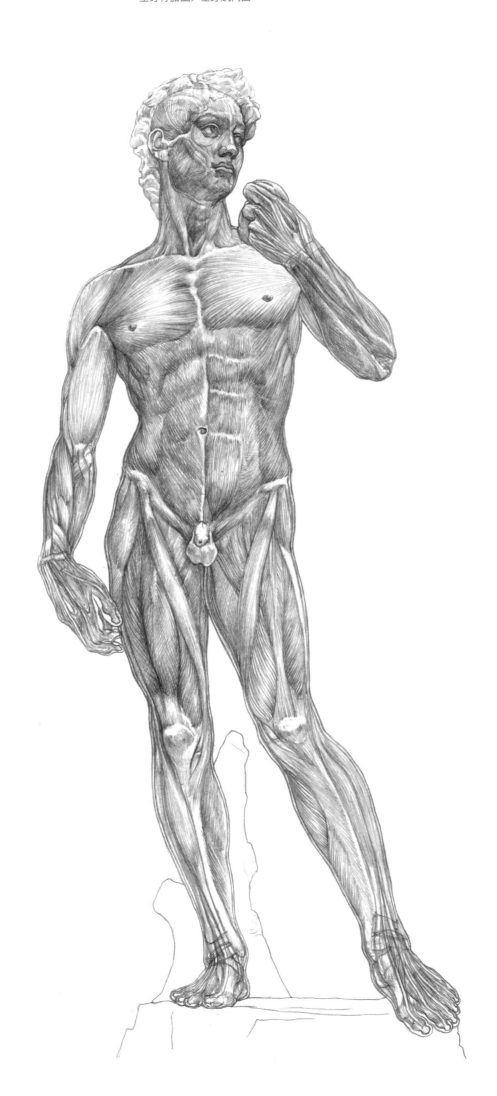

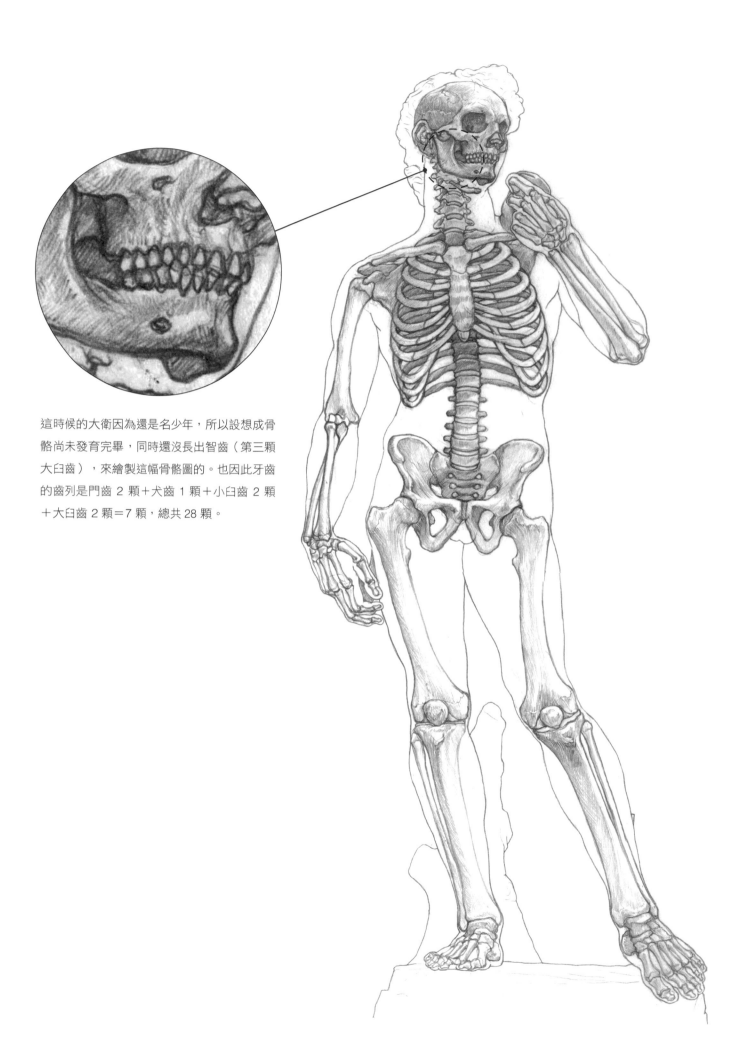

這時候的大衛因為還是名少年，所以設想成骨
骼尚未發育完畢，同時還沒長出智齒（第三顆
大臼齒），來繪製這幅骨骼圖的。也因此牙齒
的齒列是門齒 2 顆＋犬齒 1 顆＋小臼齒 2 顆
＋大臼齒 2 顆＝7 顆，總共 28 顆。

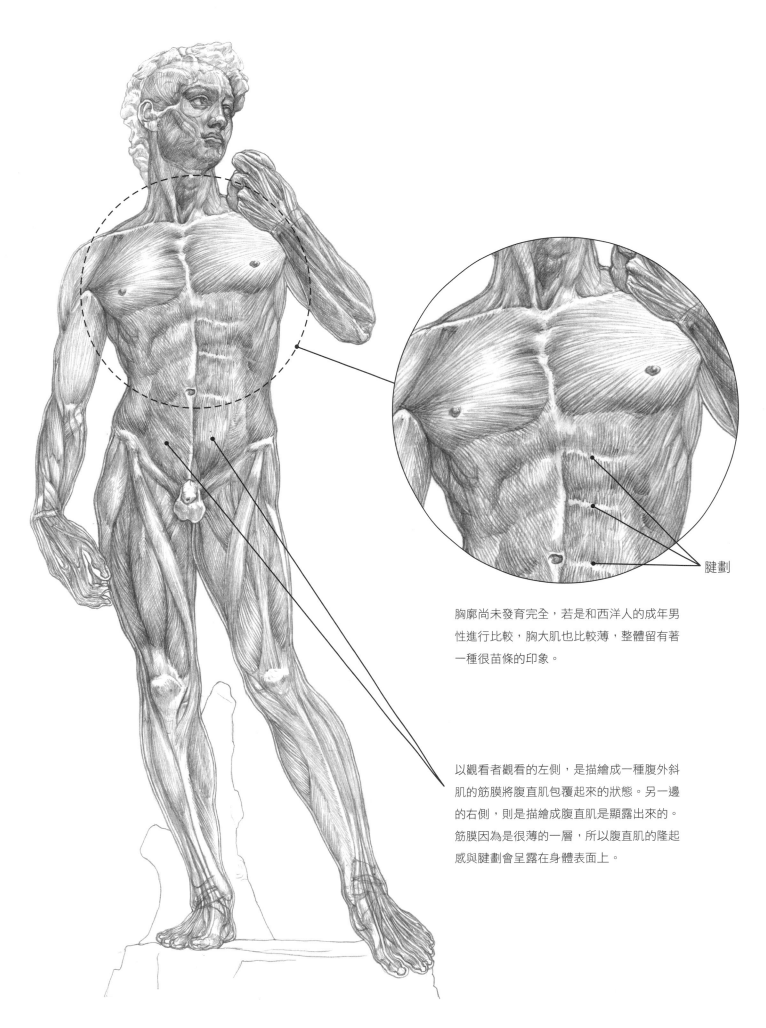

腱劃

胸廓尚未發育完全，若是和西洋人的成年男性進行比較，胸大肌也比較薄，整體留有著一種很苗條的印象。

以觀看者觀看的左側，是描繪成一種腹外斜肌的筋膜將腹直肌包覆起來的狀態。另一邊的右側，則是描繪成腹直肌是顯露出來的。筋膜因為是很薄的一層，所以腹直肌的隆起感與腱劃會呈露在身體表面上。

對立式平衡、重心的求取方法

若是保持一個將重心置於右腳的對立式平衡的姿勢，並從正面去觀看，會發現脊椎是呈一個S字形取得平衡的。而且能夠從骨骼圖確認胸廓和骨盆的傾斜程度。

描繪對立式平衡的姿勢時，要留意胸廓與骨盆的傾斜程度。肩膀高度會因為上肢的模樣而有所變化，因此只要觀看第10條肋骨左右兩邊最低位置所連結起來的線條，以及骨盆左右兩邊髂前上棘所連結起來的線條這兩者的關係，就能夠很穩定地捕捉出姿勢來。

骨盆的傾斜程度也會帶給下肢姿勢影響。有承接重心的下肢，相對於地面會直挺挺地伸直，膝蓋也會來到很高的位置。因此，無承接重心的下肢就會變成一種有點彎起膝蓋的姿勢。

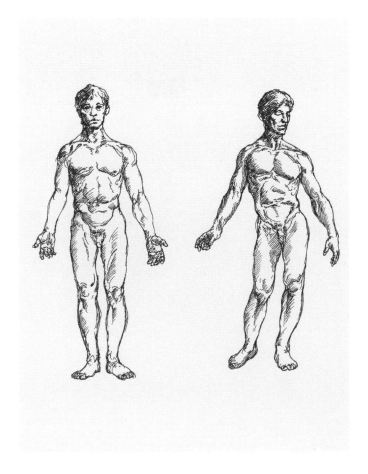

各種姿勢所帶來的胸部與骨盆之位置關係

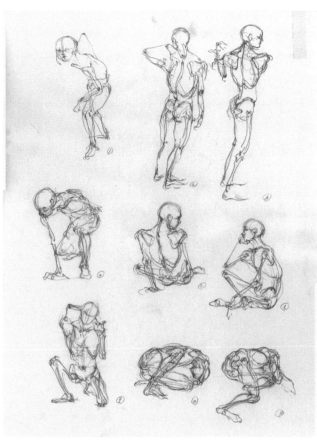

這是一些將胸廓和骨盆描繪成有部分交疊的速寫圖，是用來瞭解胸廓與骨盆之間位置關係的不同。透過抽取出軀幹的胸廓與骨盆這兩個要素，就有辦法很簡單地呈現出前屈、對立式平衡、扭身、後屈等姿勢動作。

胸廓和骨盆。即使姿勢變化再怎樣劇烈，這兩個部位的形狀幾乎還是不會有所變化。

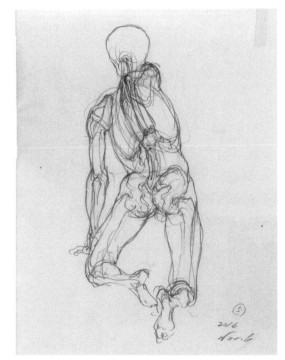

這是可以清楚看出胸廓和骨盆，還有肩胛骨位置的速寫圖。描繪時是透過呈現在身體表面的高低起伏，想像身體內部的構造。

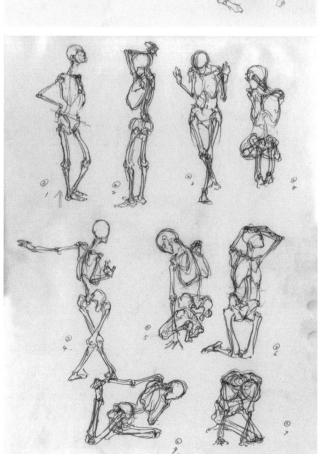

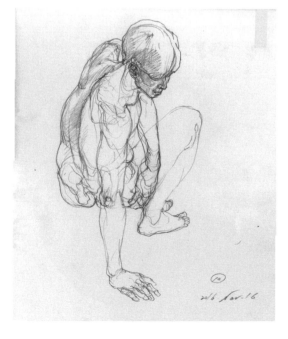

藉由胸廓與骨盆之間的位置關係，可以看出這是一個扭身動作很大的姿勢。

31

頭部與頸部

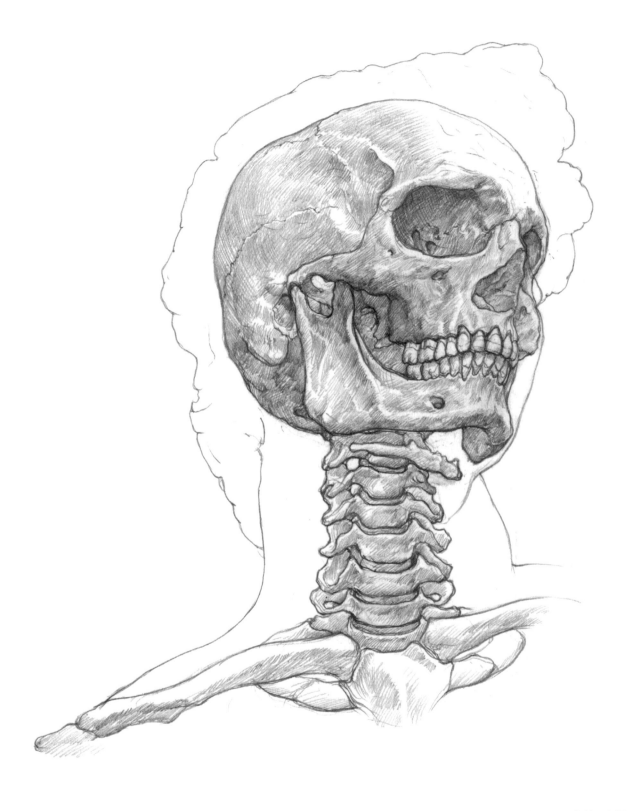

大衛像的頭部幾乎是面向著正側面。因此脖子是扭到
了最大限度。

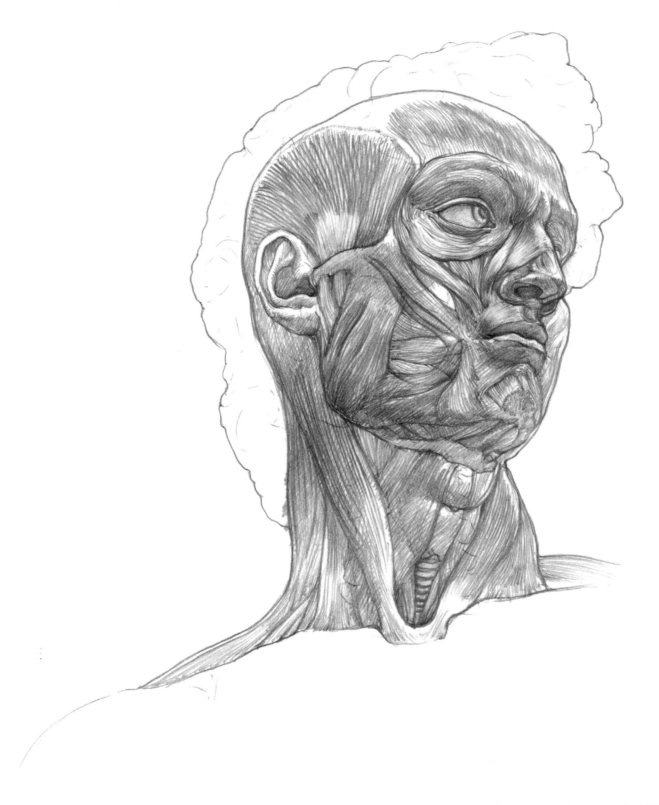

若是觀看肌肉圖，會發現展現起來顯得最具特徵的是
胸鎖乳突肌。米開朗基羅的雕塑作品米基奇像當中，
這個部分也是打造得很具有特徵。

以仰視視角觀看軀幹

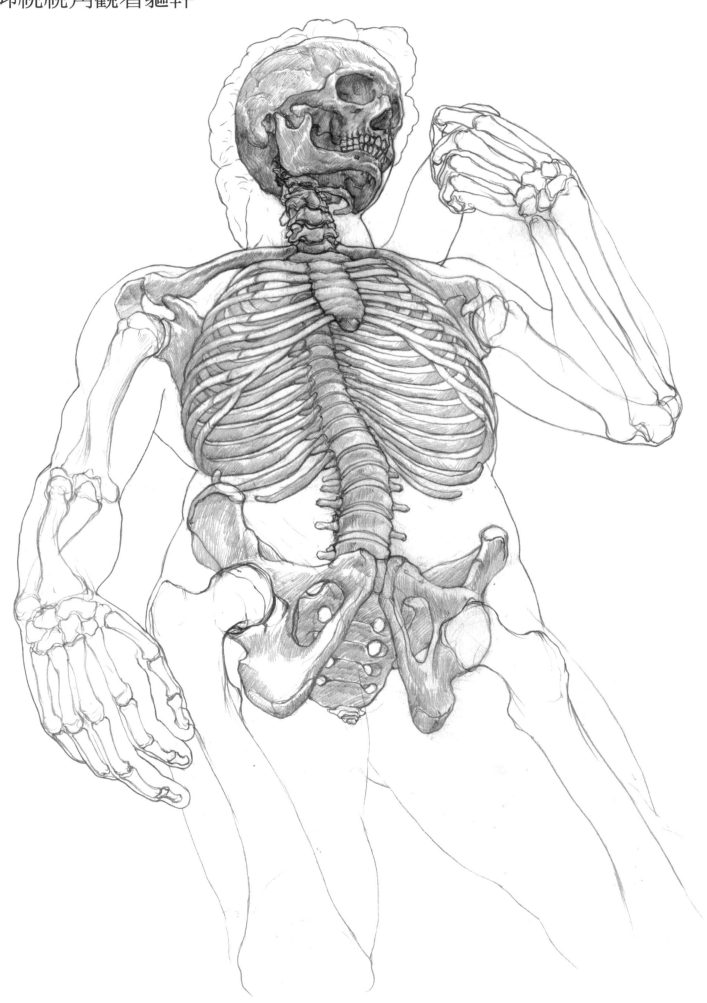

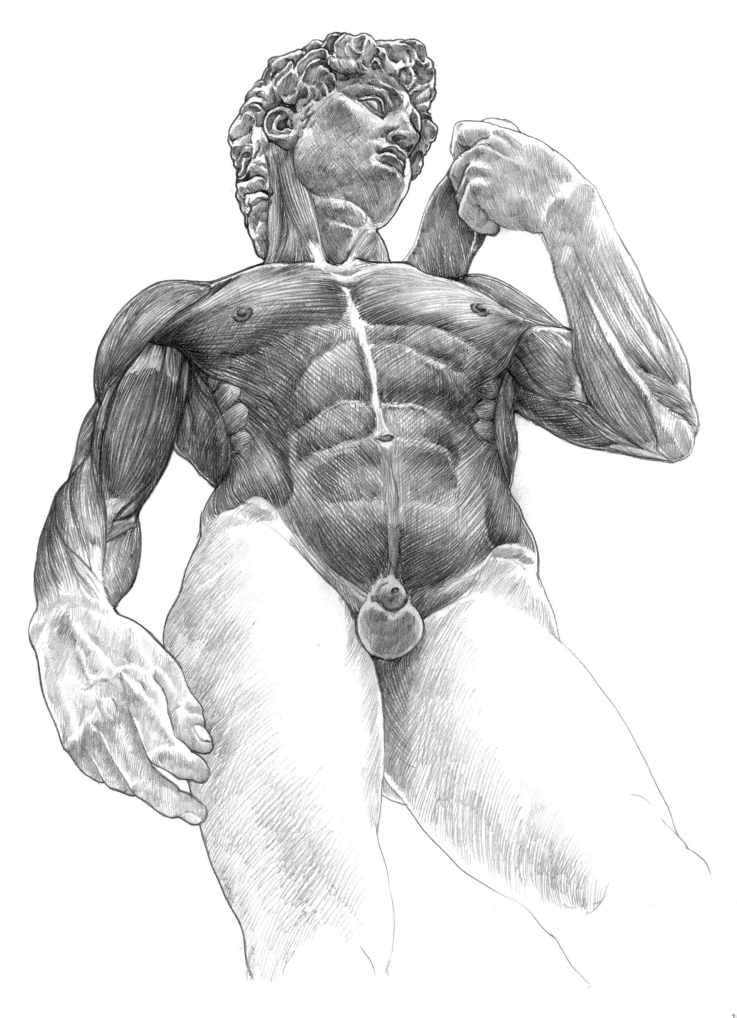

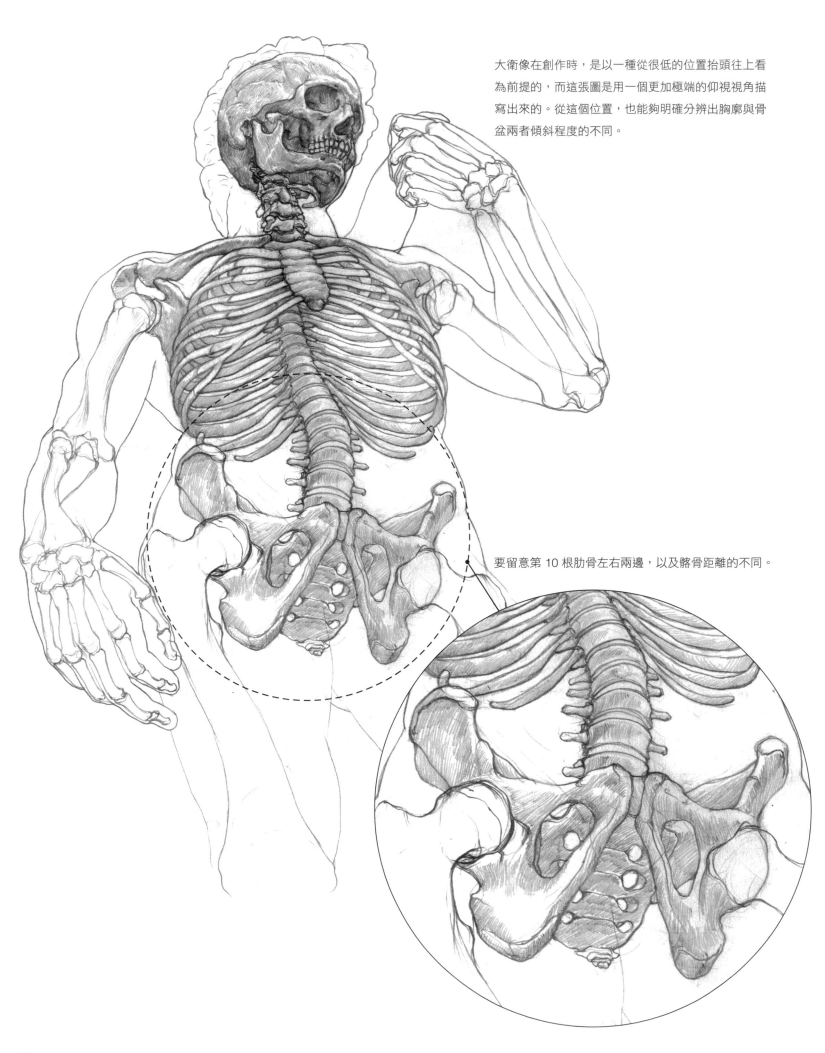

大衛像在創作時，是以一種從很低的位置抬頭往上看為前提的，而這張圖是用一個更加極端的仰視視角描寫出來的。從這個位置，也能夠明確分辨出胸廓與骨盆兩者傾斜程度的不同。

要留意第 10 根肋骨左右兩邊，以及髂骨距離的不同。

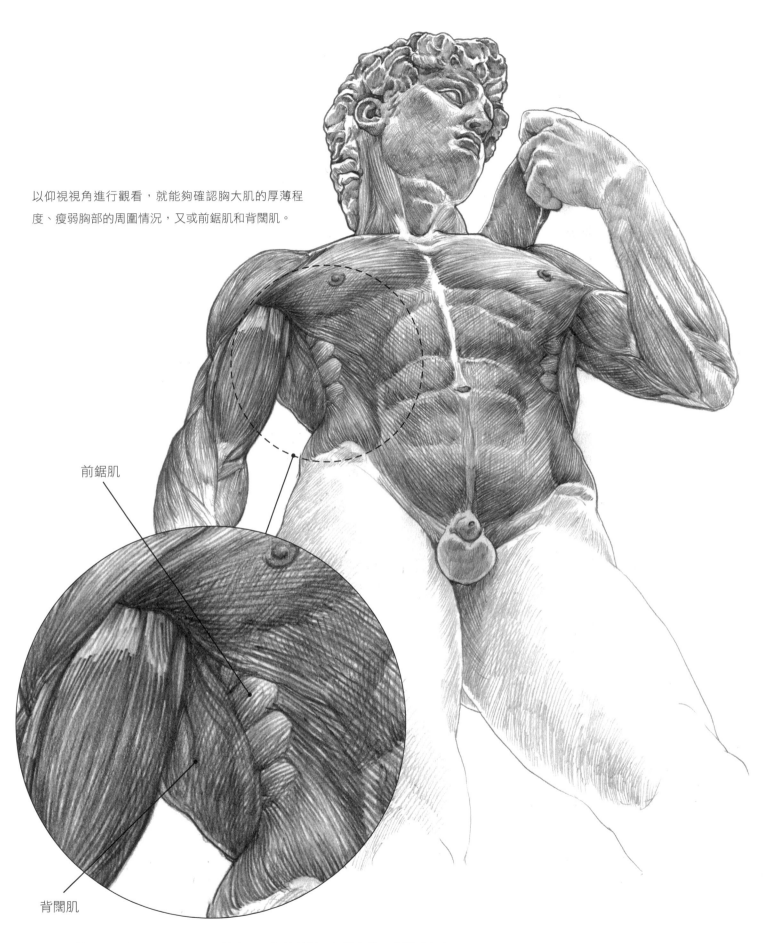

以仰視視角進行觀看，就能夠確認胸大肌的厚薄程
度、瘦弱胸部的周圍情況，又或前鋸肌和背闊肌。

前鋸肌

背闊肌

前鋸肌和背闊肌，是一種男性在經過鍛鍊並變得很結實後，會顯現在身
體上的肌肉。雖然這個肌肉本身是很苗條的，但有採用這些肌肉的構
圖，可以很清楚看出這是有經過鍛鍊的肉體美感。

前臂的旋前和旋後

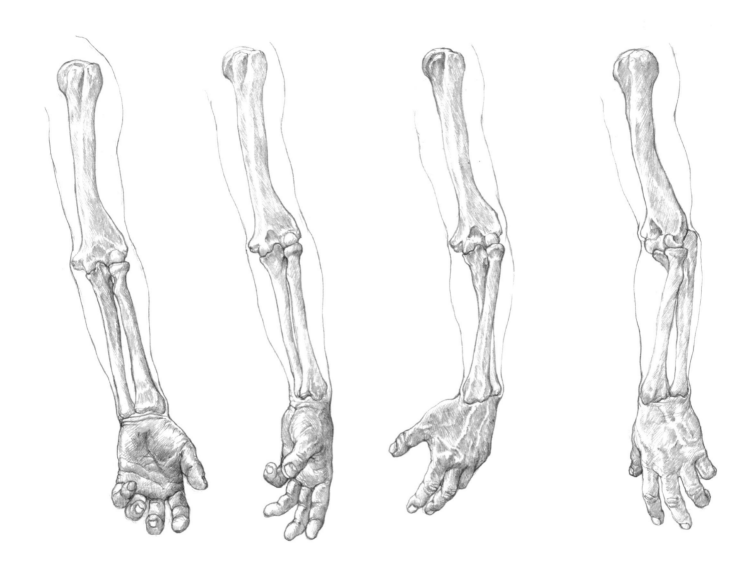

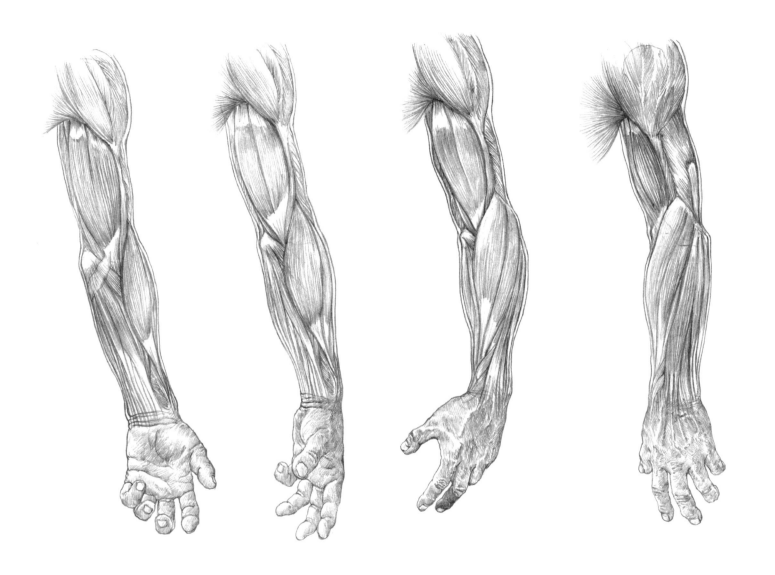

人類的上肢，是由上臂、前臂、腕骨、掌骨、指骨所構成的。前臂有橈骨和尺骨這2處骨頭，並可以透過橈骨進行轉動，實現旋前、旋後這兩項運動（轉動門把，或是用螺絲起子鎖緊鬆開螺絲時會用到的動作）。大衛像的右手臂是以旋前的狀態垂向下方，而

左手臂則是以旋後的狀態彎起手肘的。

這裡附上了各個姿勢的骨骼圖與肌肉圖之圖示，並以插畫簡單易懂地將旋前→旋後、旋後→旋前的人體上肢連續動作描繪了出來。

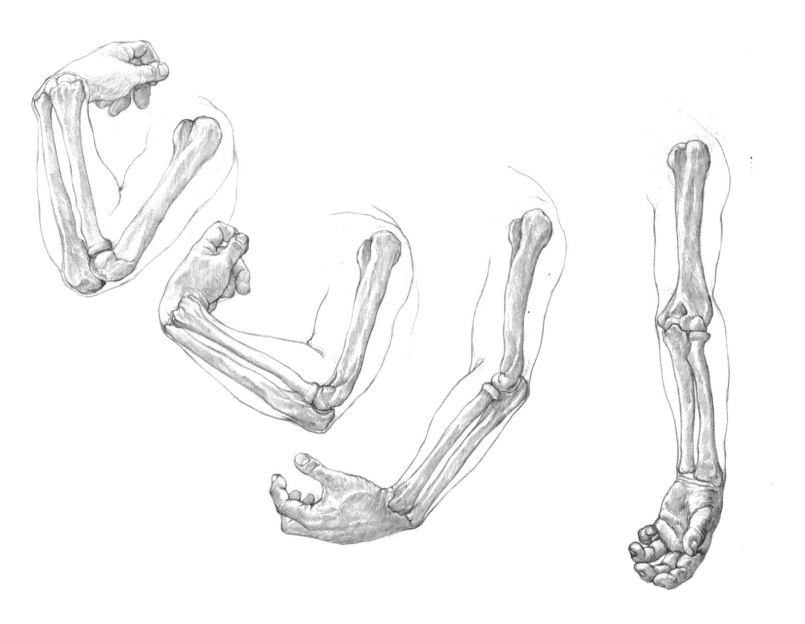

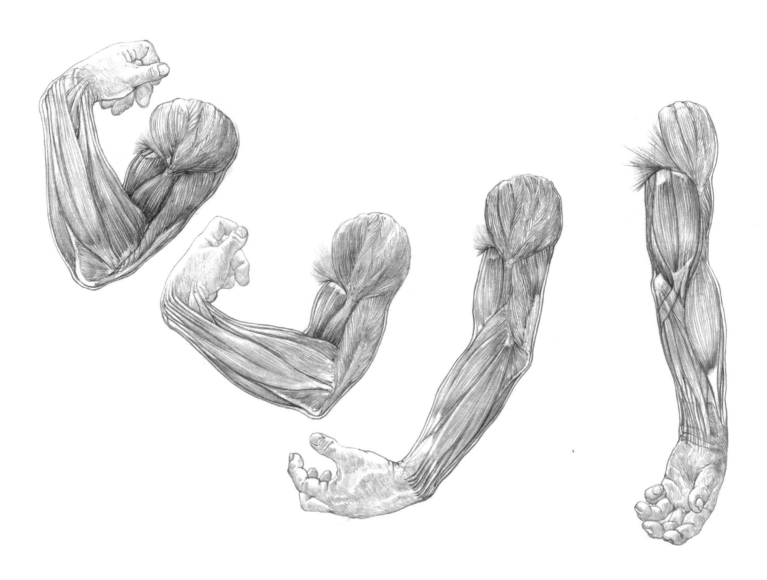

有承接重心的下肢、無承接重心的下肢

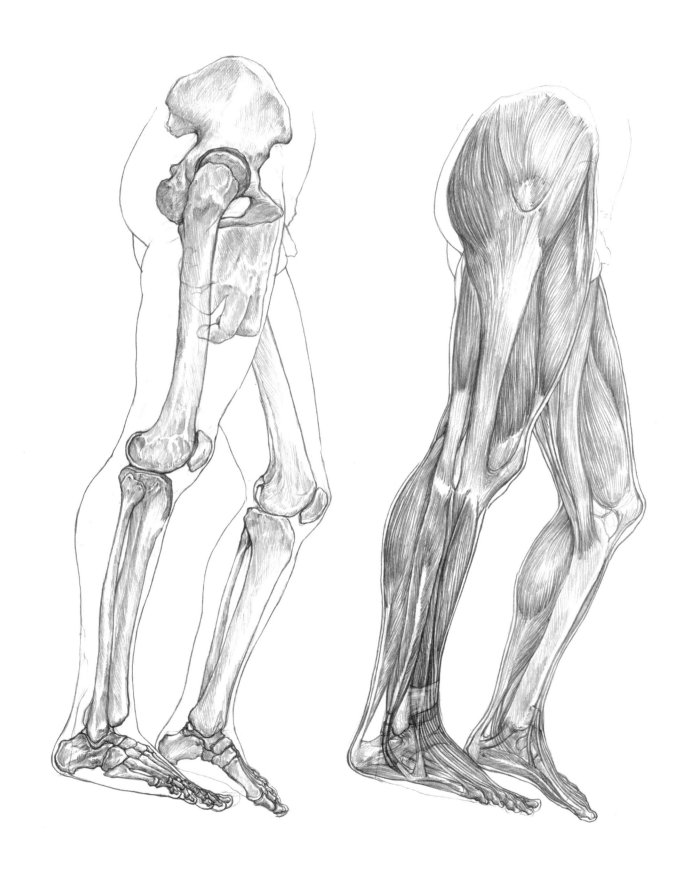

有承接重心的下肢、無承接重心的下肢

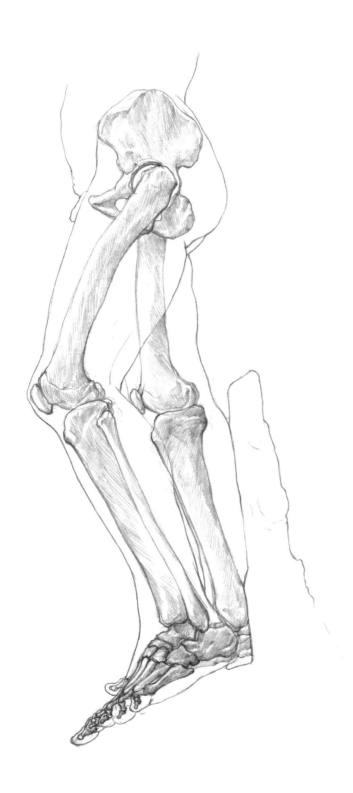
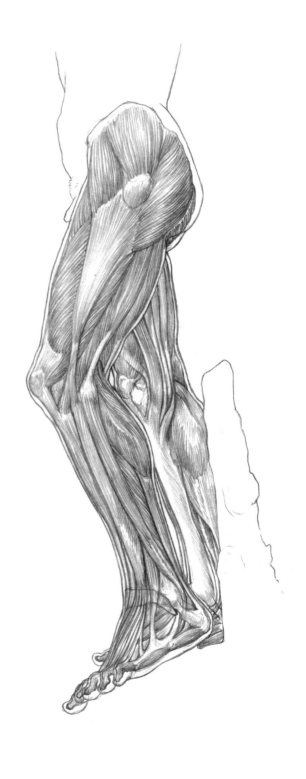

因為對立式平衡，使得重心主要放在了右腳的下肢。
同時因為骨盆有所傾斜，可以發現膝蓋高度也會有所
變化。有承接重心的右腳，強而有力並直挺挺地踩著
地面，而無承接重心的那隻腳，則微微地彎起了膝
蓋，保持著一種很放鬆的姿勢。

速寫&素描集

雖然重心是置於右腳,但因為頭部略為有些傾斜,所以是一種左肩下垂,很難進行識別的姿勢。右手因為插在腰上,所以右肩有稍微往上移,而這一點也加深了識別的難度。同時因為左腳略為墊起了腳尖,膝蓋位置左右兩邊的高度也沒有多大改變,因此加深了呈現出穩定姿勢的困難程度。

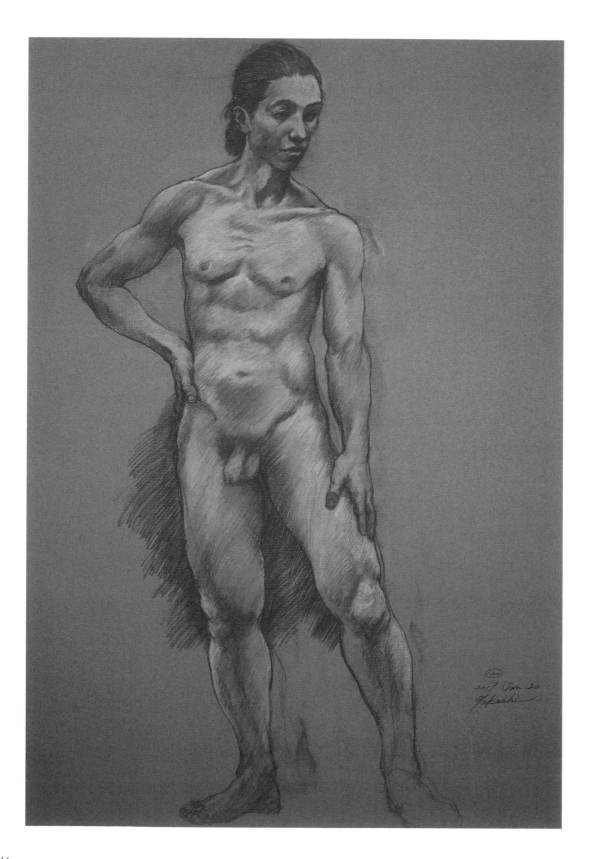

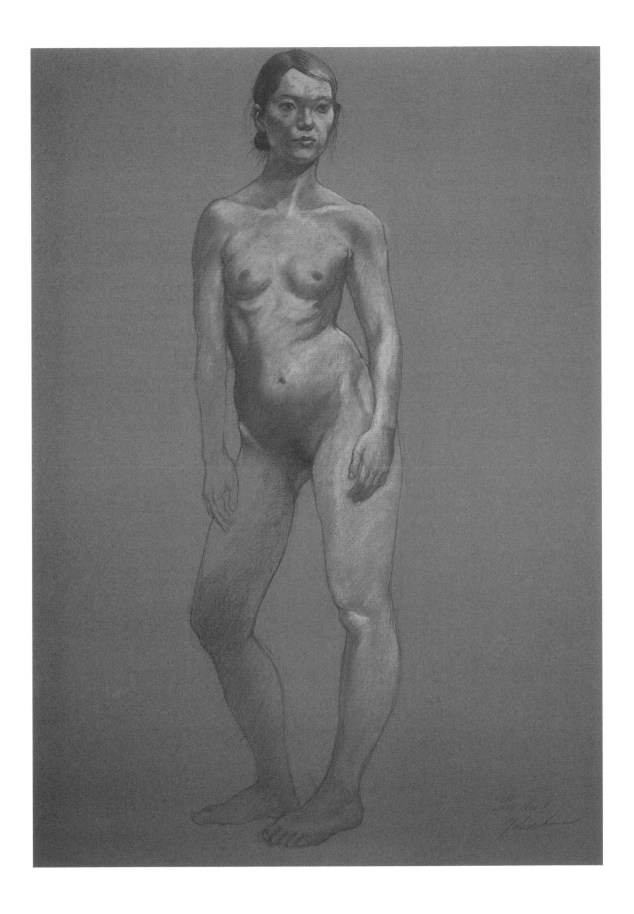

這是一個將大半重心置於右腳上的姿勢，是一種很典型的對立式平衡。承受著重心的右腳，來到了沉重頭部的正下方。骨盆朝向了正面，胸廓則扭向了右側。骨盆的傾斜程度也會帶給股骨影響。有承接重心的腳因為會很用力地抵在地面上，所以骨盆也會被推往比較高的位置。股骨的長度因為不會有變化，所以地面到膝蓋的高度，也會變得跟骨盆的傾斜程度一樣。

這是一種重心施加在左腳上的姿勢，並且是一個從接
近正側面的角度，捕捉出形體的構圖。上半身為了抓
住平衡感，左肩有下移。從很近的距離描繪人體時，
總是會帶有著透視效果，因此常常會有那種左右兩隻
腳的長度變得很不自然的情形。在描繪這幅素描圖
時，也同樣在右腳膝蓋以下長度的表現上傷透了腦
筋。

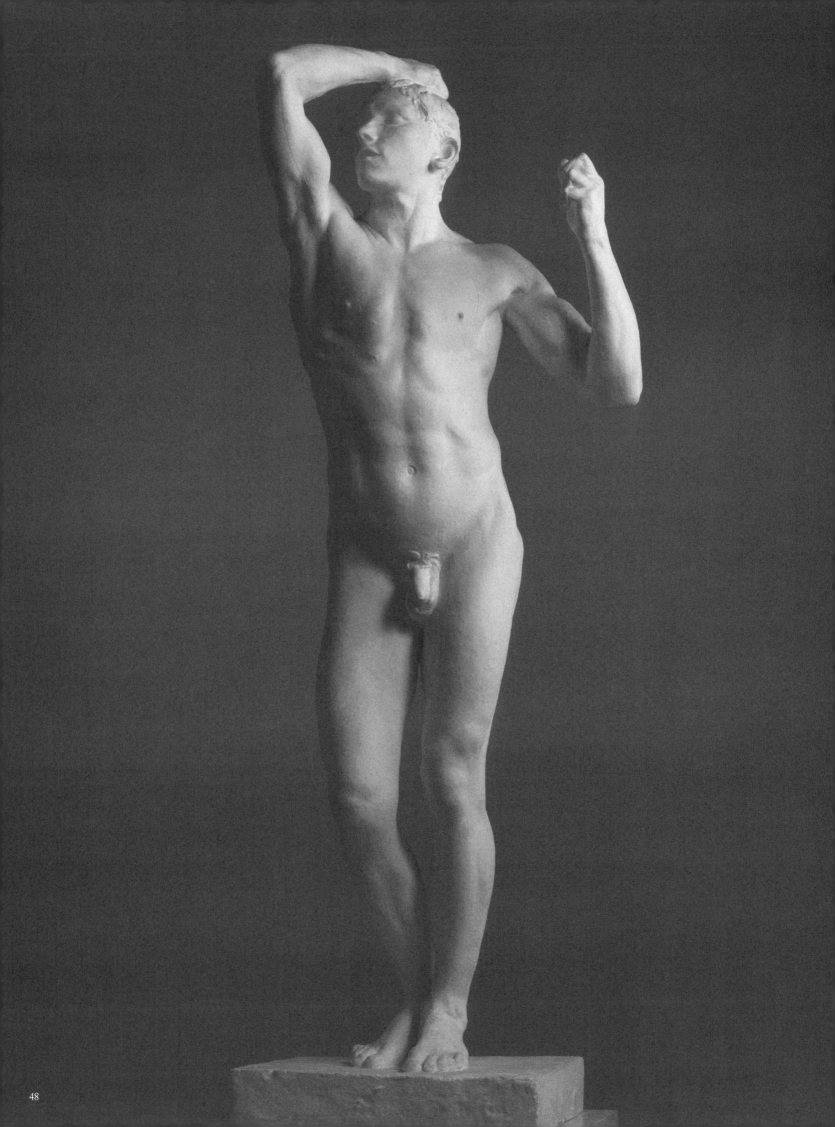

III

青銅時代

這是羅丹初期雕塑作品的傑作之一。這個以人身大小製作的作品所具備的真實感，在發表的當時，甚至有人懷疑是以活人進行製作的。這個作品採用了與大衛像相反的對立式平衡，重心是置於左腳上。它大大揮舉起右臂，並將手掌放在了頭上，左臂則是略為張開腋窩，並彎起手肘將拳頭挺向上方。左右手的前臂皆是呈旋後的狀態。

因為左右兩邊的手肘位置不同，所以肩胛骨的角度與位置也展現出了很大的不同。肩胛骨一動，其周圍肌肉的高低起伏也會隨之變動，進而展現出各式各樣的變化。

肩胛骨背部側這一面會帶有著棘上肌、棘下肌、小圓肌、大圓肌這些肌肉，這所有肌肉都有連結至肱骨上。肱骨姿勢的變化、肩胛骨相對於軀幹的位置關係，這些無數的組合會使人體形態帶有著很豐富的表情。

全身骨骼圖　正面

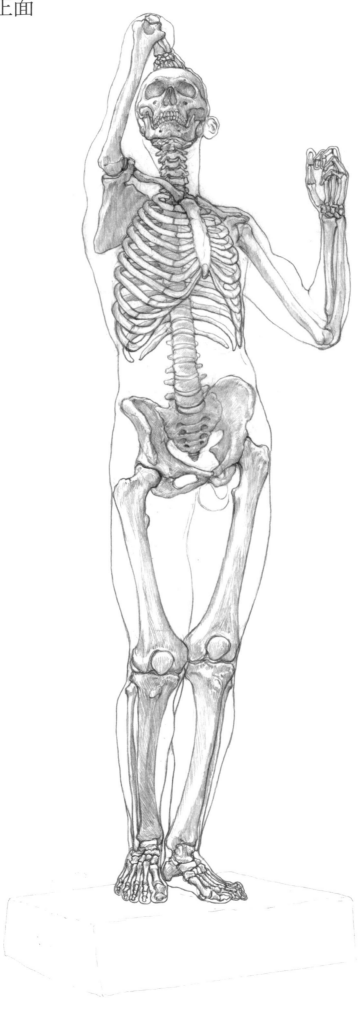

全身肌肉圖　正面

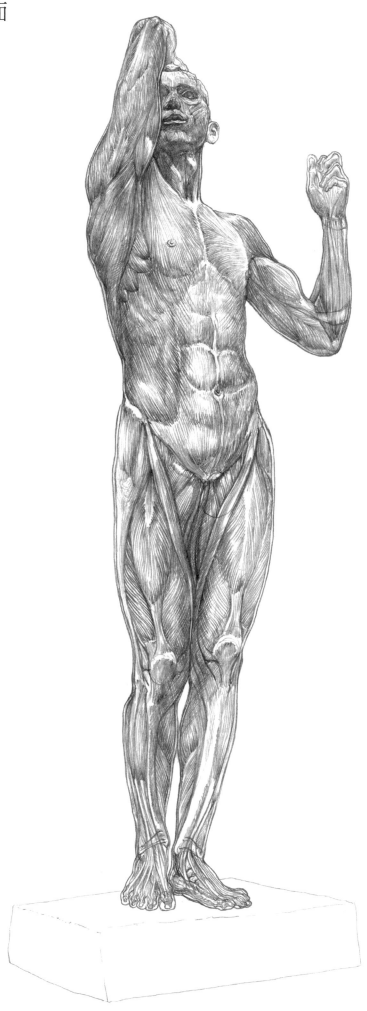

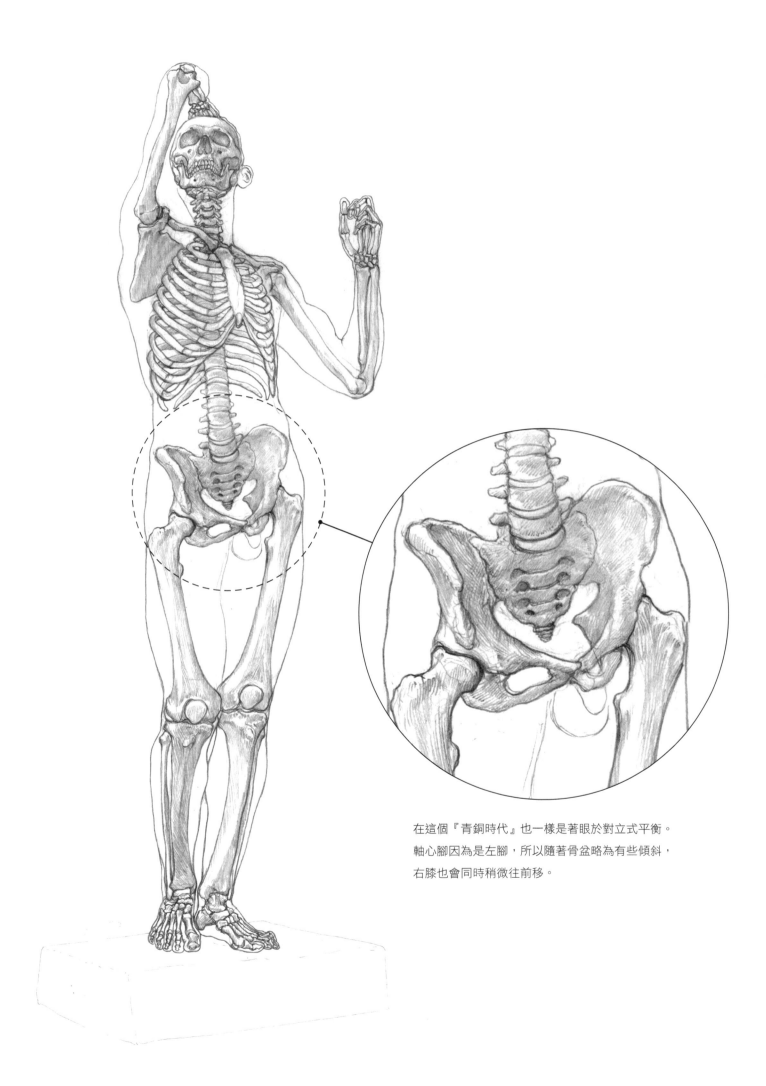

在這個『青銅時代』也一樣是著眼於對立式平衡。
軸心腳因為是左腳，所以隨著骨盆略為有些傾斜，
右膝也會同時稍微往前移。

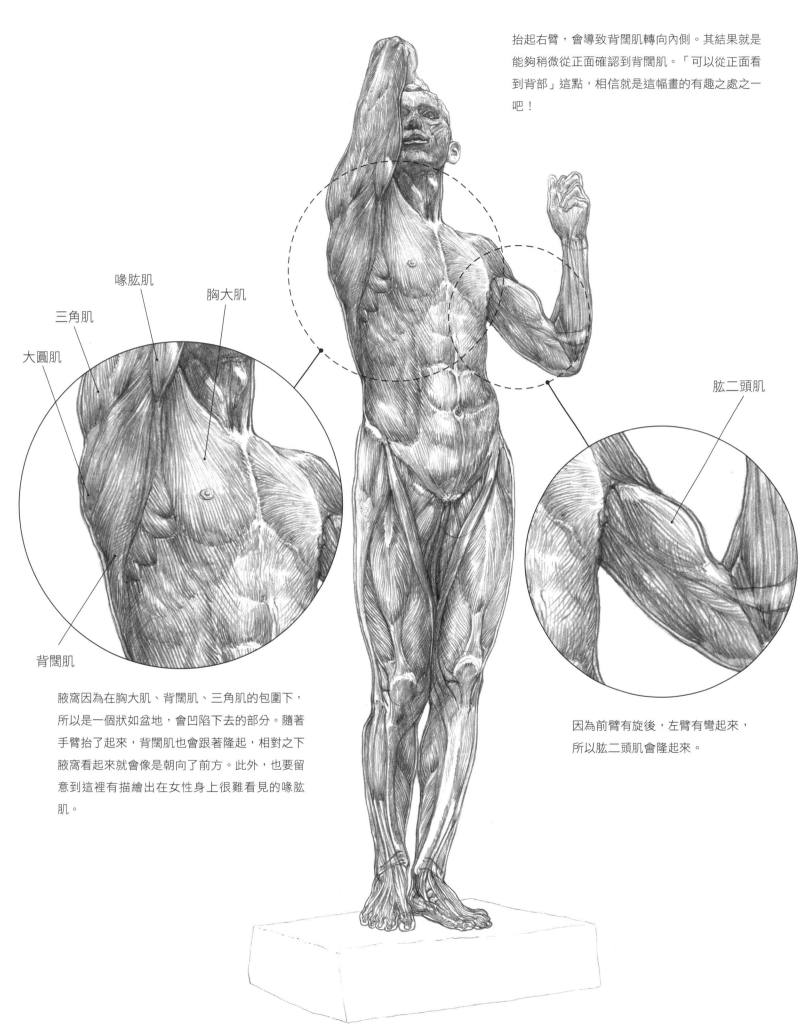

抬起右臂，會導致背闊肌轉向內側。其結果就是能夠稍微從正面確認到背闊肌。「可以從正面看到背部」這點，相信就是這幅畫的有趣之處之一吧！

喙肱肌

三角肌

大圓肌

胸大肌

背闊肌

肱二頭肌

腋窩因為在胸大肌、背闊肌、三角肌的包圍下，所以是一個狀如盆地，會凹陷下去的部分。隨著手臂抬了起來，背闊肌也會跟著隆起，相對之下腋窩看起來就會像是朝向了前方。此外，也要留意到這裡有描繪出在女性身上很難看見的喙肱肌。

因為前臂有旋後，左臂有彎起來，所以肱二頭肌會隆起來。

53

全身骨骼圖（背面）

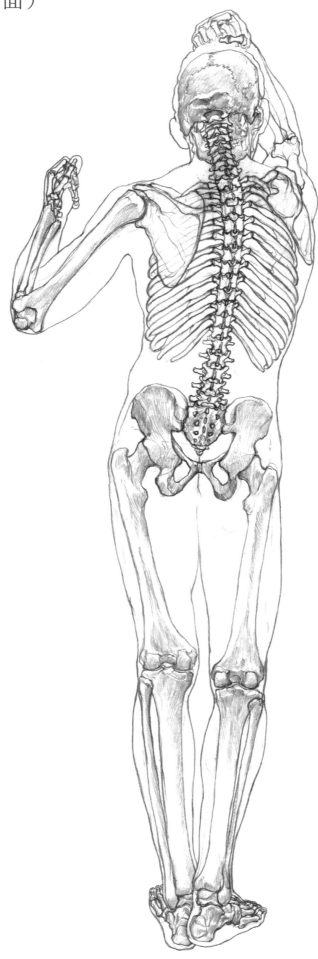

全身肌肉圖（背面）

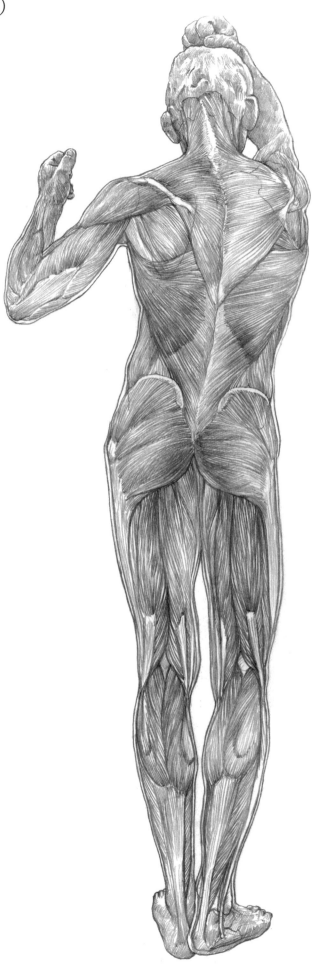

若是從背面觀看，很容易就可以確
認到脊椎會因為對立式平衡而呈一
個 S 字形。

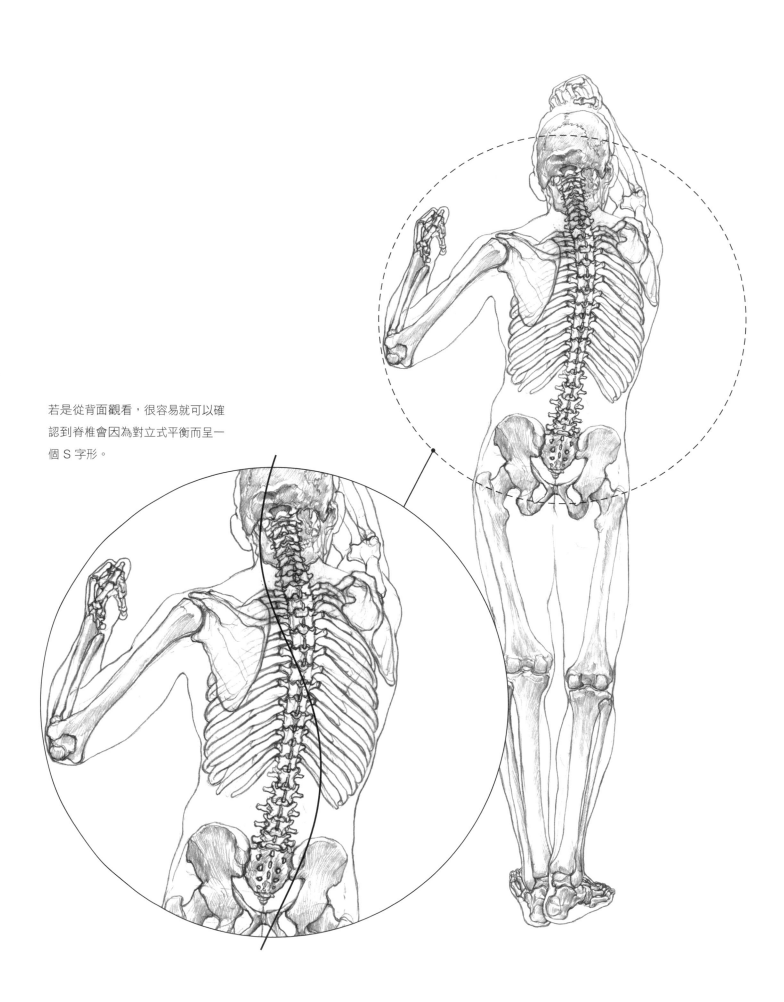

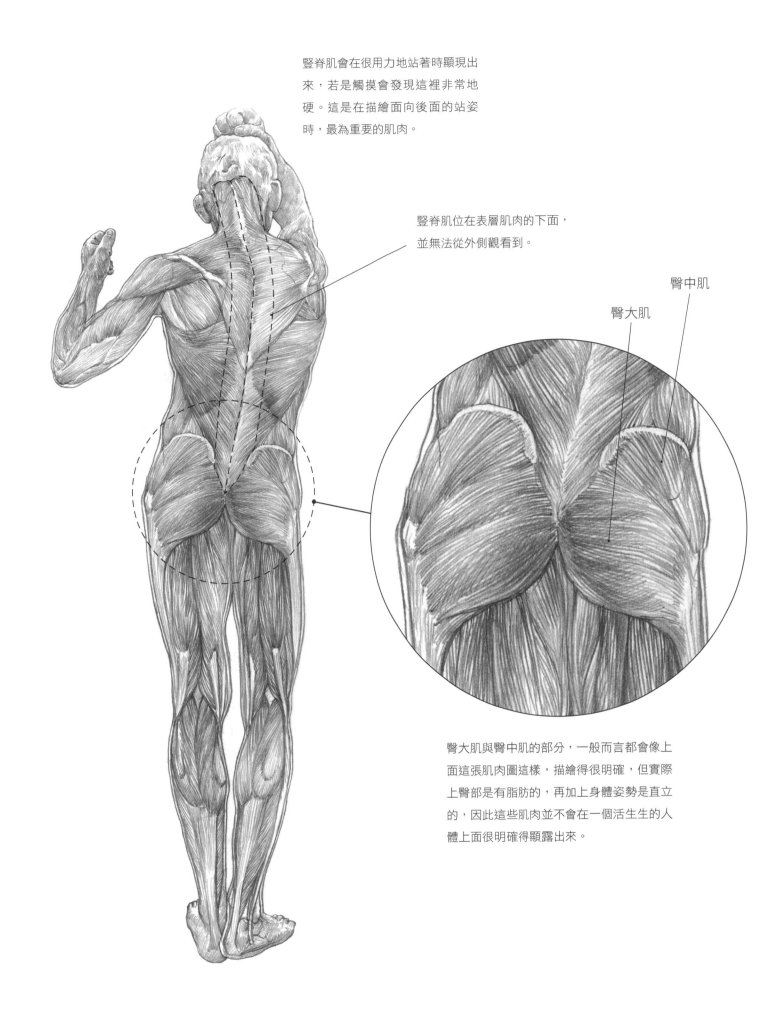

豎脊肌會在很用力地站著時顯現出
來，若是觸摸會發現這裡非常地
硬。這是在描繪面向後面的站姿
時，最為重要的肌肉。

豎脊肌位在表層肌肉的下面，
並無法從外側觀看到。

臀中肌

臀大肌

臀大肌與臀中肌的部分，一般而言都會像上
面這張肌肉圖這樣，描繪得很明確，但實際
上臀部是有脂肪的，再加上身體姿勢是直立
的，因此這些肌肉並不會在一個活生生的人
體上面很明確得顯露出來。

大大舉起手臂的表現

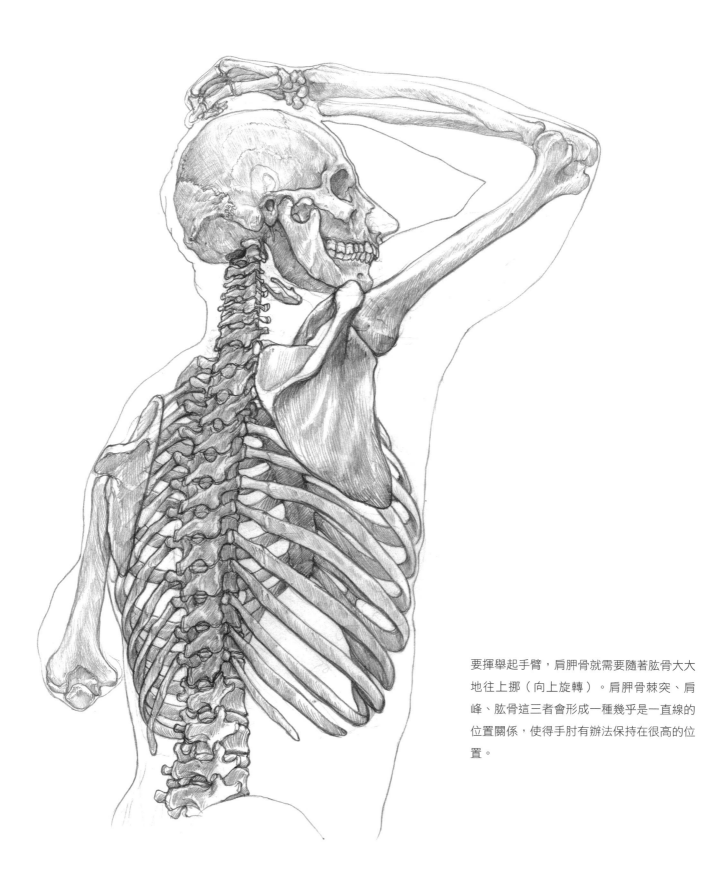

要揮舉起手臂，肩胛骨就需要隨著肱骨大大地往上挪（向上旋轉）。肩胛骨棘突、肩峰、肱骨這三者會形成一種幾乎是一直線的位置關係，使得手肘有辦法保持在很高的位置。

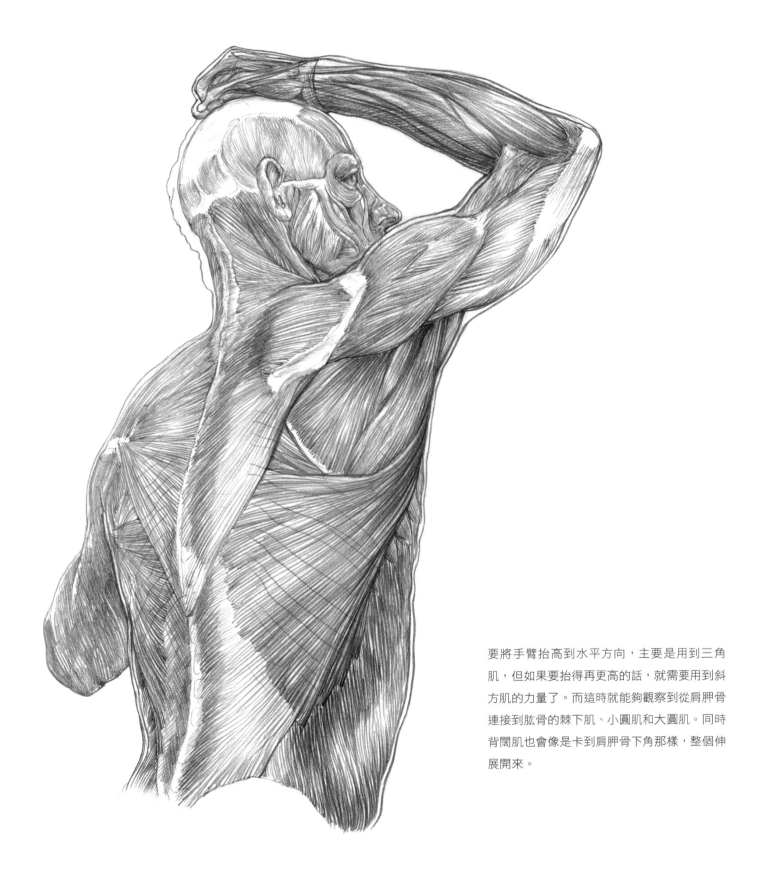

要將手臂抬高到水平方向，主要是用到三角肌，但如果要抬得再更高的話，就需要用到斜方肌的力量了。而這時就能夠觀察到從肩胛骨連接到肱骨的棘下肌、小圓肌和大圓肌。同時背闊肌也會像是卡到肩胛骨下角那樣，整個伸展開來。

放下手臂時的表現

右手臂往上移，也會使得鎖骨帶有一個角度。而隨著這個動作，肩膀左右兩邊的寬度也會產生變化，這時就會發現，像木製人形玩偶那樣大動作地揮舉起手臂時，其肩膀左右的寬度都不會有所變化，那是一件非常不自然的事情。鎖骨是有跟肩胛骨的動作連動的，因此上臂若是處於一個比水平方向還要高的位置上，就會受到上臂動作的影響。

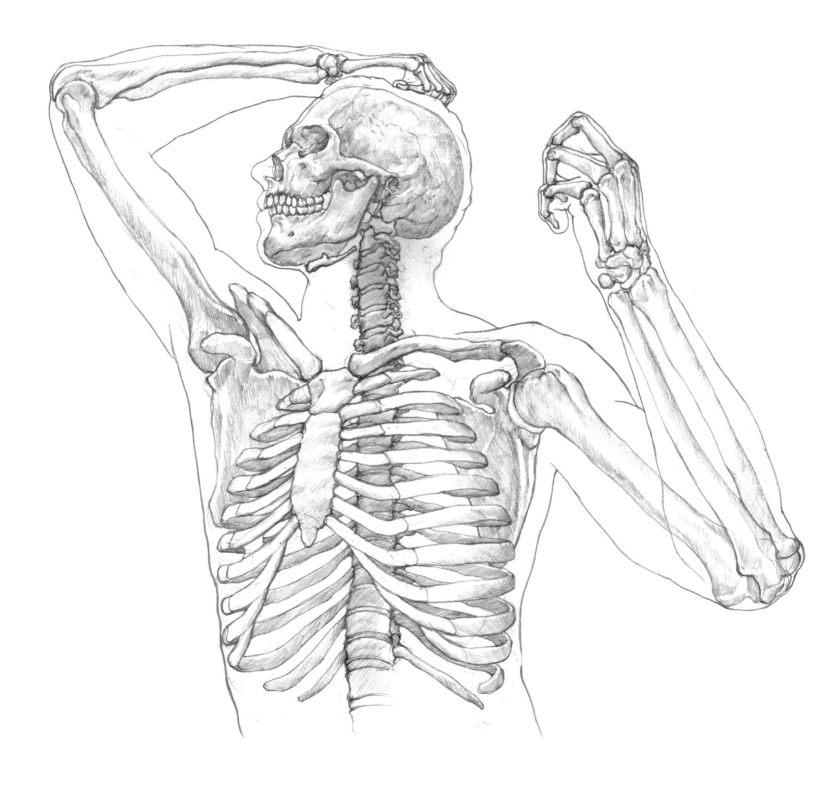

左右兩邊的胸大肌也會令形狀產生很大的變化。右邊的胸大肌會在肱骨大動作揮舉起來的拉動下，而拉伸得很薄。左邊的胸大肌則是會保持著幾乎平時的形態。因為不管哪一邊的手臂都有彎起手肘，所以肱二頭肌是有隆起來的。斜方肌不只會停在肩胛骨，也會停在鎖骨上，要將手臂抬高至比水平方向還要高時就會使用到。

右臂雖然展露出了腋窩，但腋窩是肌肉交纏複雜，很難進行描寫的一個部位。它同時也是來自背部側的肌肉，與來自腹部側的肌肉，這兩者相遇的地點。來自背部側的大圓肌、背闊肌，來自腹部側的大胸肌，來自其雙方的三角肌以及肱三頭肌、肱二頭肌、喙肱肌等的肌肉，就會塑形出腋窩的高低起伏。

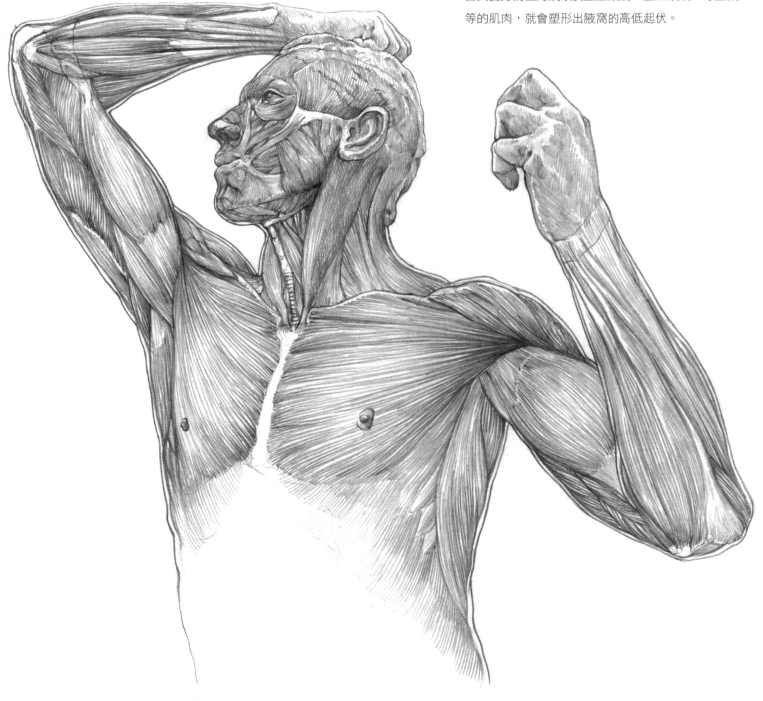

從背面觀看時的肩胛骨位置

手臂是裝在肩胛骨上的,因此若是舉起手臂,肩胛骨
也會相對的有很大的動作。
左手臂因為將手肘拉到了後方,所以肩胛骨是呈略為
內收的狀態。右肩的肩胛骨會向上旋轉,而肩胛骨棘
突的角度與肱骨的角度幾乎會是一致的。

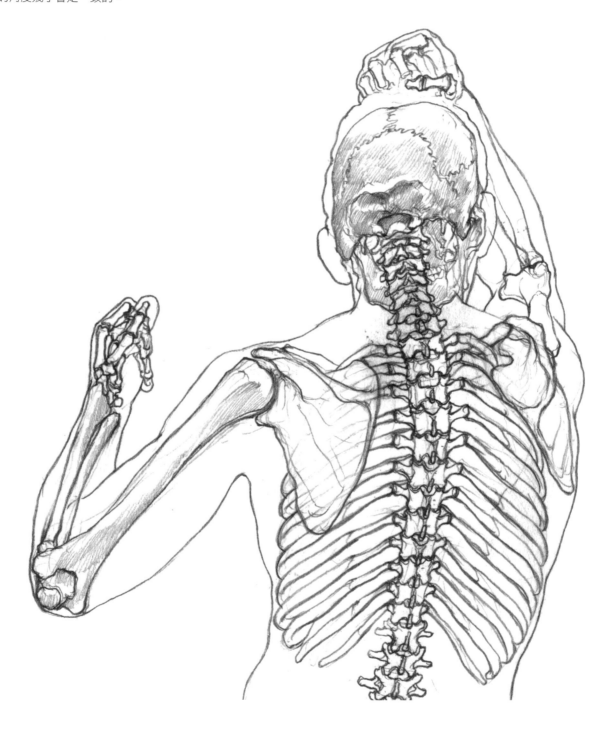

Ⅲ. 青銅時代

肩胛骨棘突上面不會有肌肉，所以有時看上去骨頭的
形狀會浮現出來。也因此肩胛骨棘突的下方不遠處會
微微凹陷下去。

斜方肌始於脖子，然後會附著在肩胛骨棘突上，接著
再從這裡朝下一直延續到脊椎的中盤。

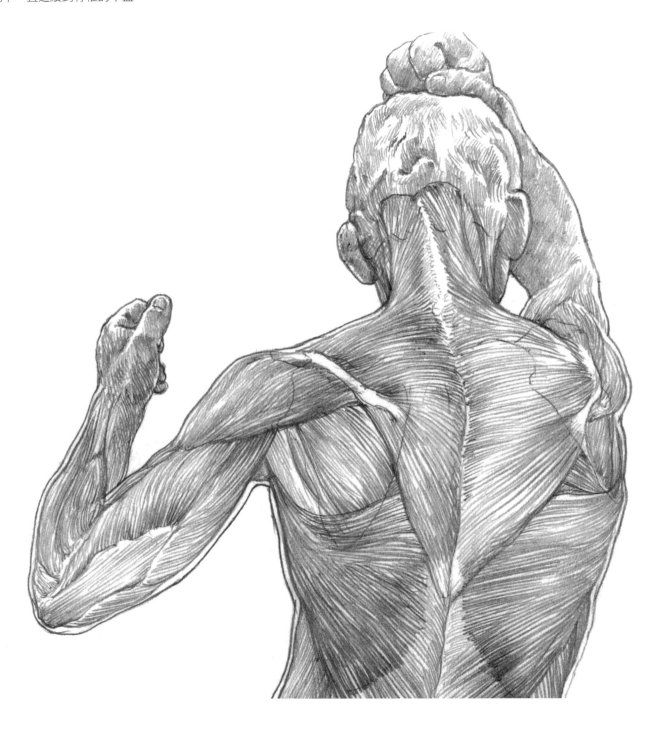

速寫 & 素描集

這是從側面觀看，一個高高舉起左手的姿勢，可以發現肩胛骨下角移動到了腋窩這裡。前鋸肌會從那薄薄一層的背闊肌下面冒出來，同時也會顯現出肋骨的線條。重心是位於左腳。上半身略為反仰了起來，可以很清楚看見脊椎骨的線條。臉部有點低著頭，如果沒有頭髮，有很高的可能性可以仔細觀察到第 7 頸椎的棘突。

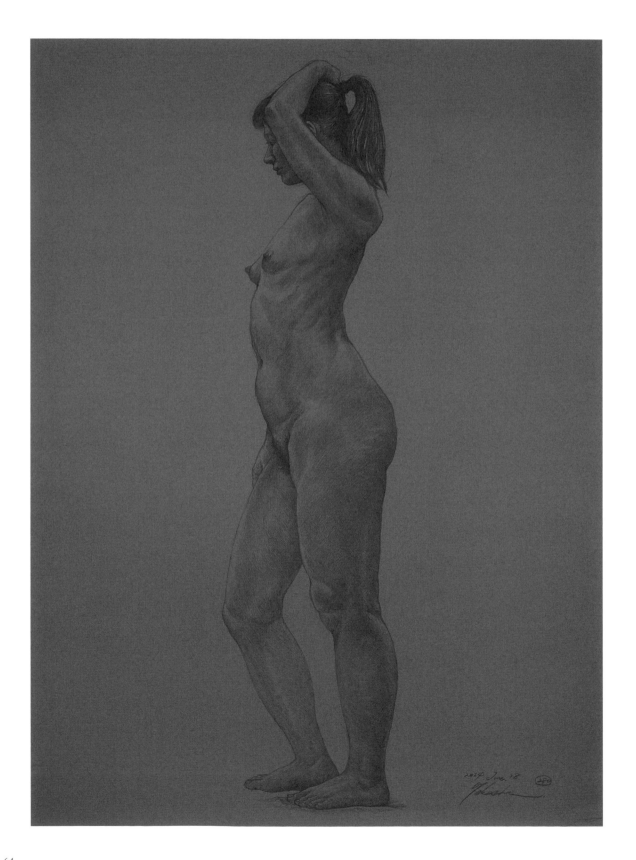

速寫 & 素描集

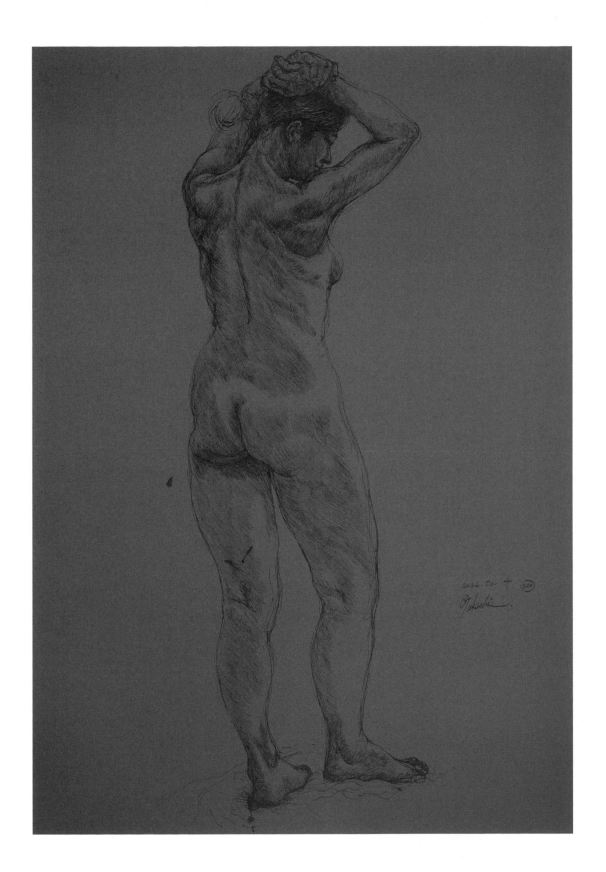

這是一個大大舉起雙手手臂，然後將交叉起來的手掌
放在頭上的姿勢。左右兩邊的肩胛骨呈八字形張開，
能夠很清晰明瞭地觀察到斜方肌、三角肌、棘下肌、
大圓肌、背闊肌。只要能夠確認肩胛骨棘突的位置，
觀察上就會變得更加容易。
最後這個雖然與肩胛骨無關，不過耳朵的位置略為不
自然這點讓人很在意。

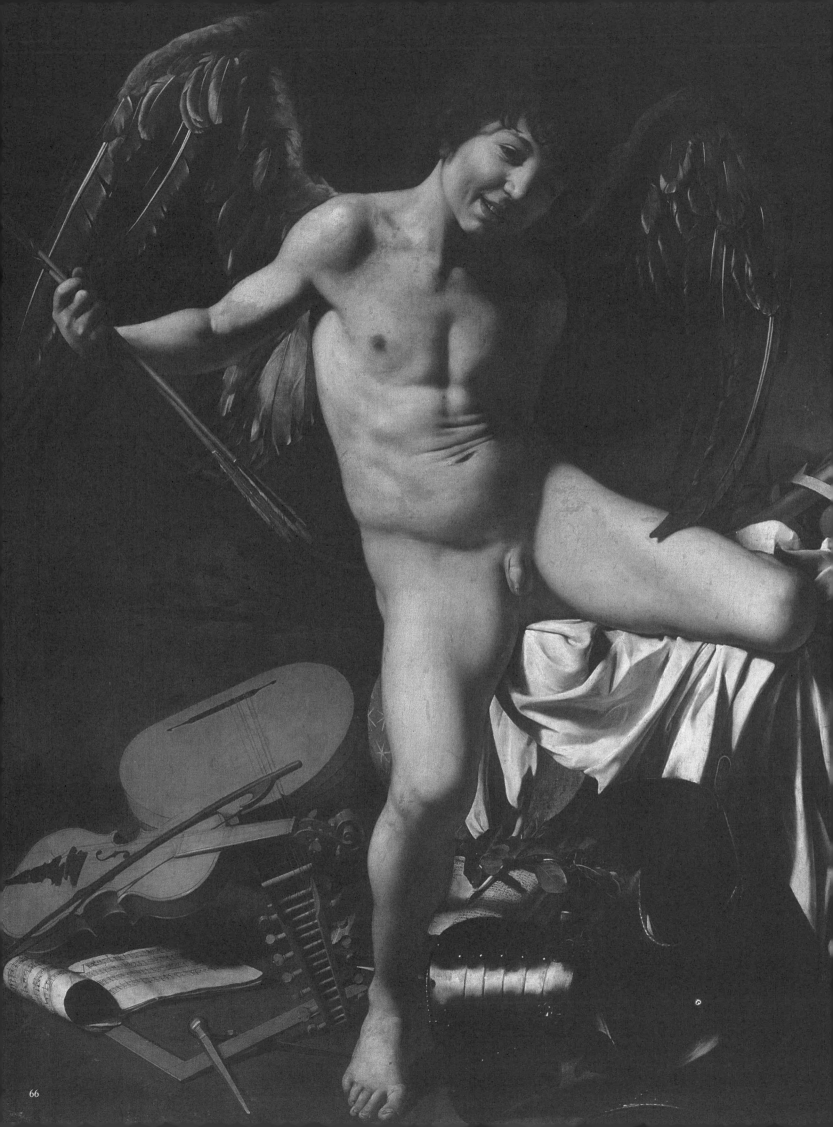

IV

勝利的愛神

這是卡拉瓦喬所創作的一幅油畫，透過極其精緻的筆觸描繪了出來。學生時代在柏林畫廊看到這幅畫時的衝擊，至今都還記得一清二楚。

邱比特雖然經常會被人跟天使混淆，但他其實是登場於羅馬神話的愛神。不過在這裡，是將兩者視為同一種視覺意象的存在來看待。

卡拉瓦喬是運用了實際存在的模特兒，描繪虛構存在的邱比特的，因此其解剖學方面的解釋也是正確無誤的。

全身骨骼圖

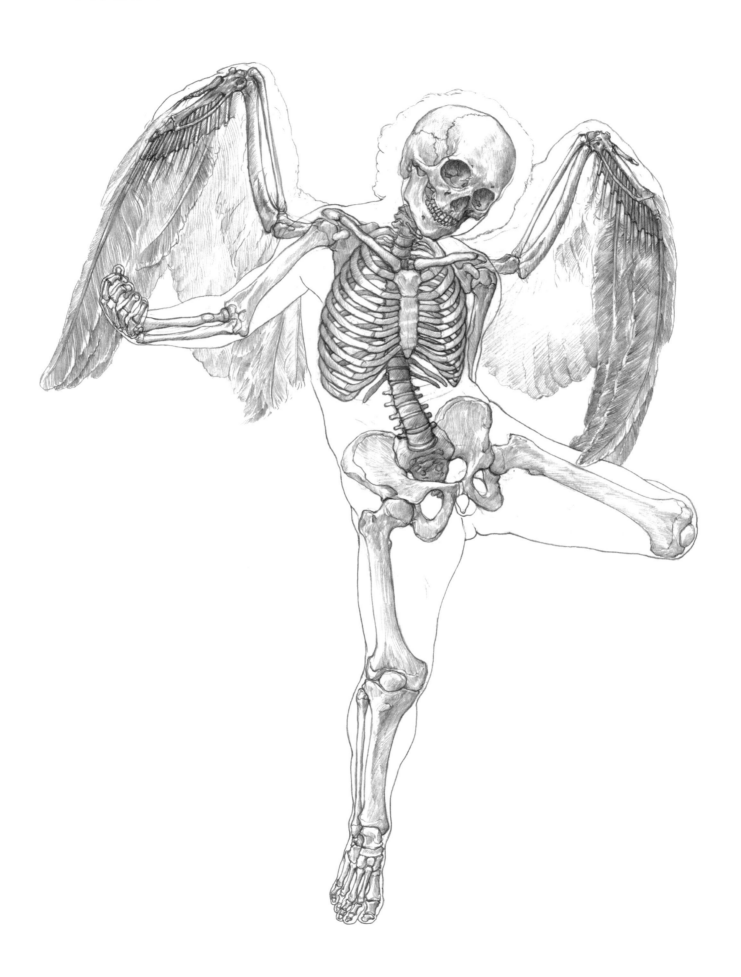

全身肌肉圖

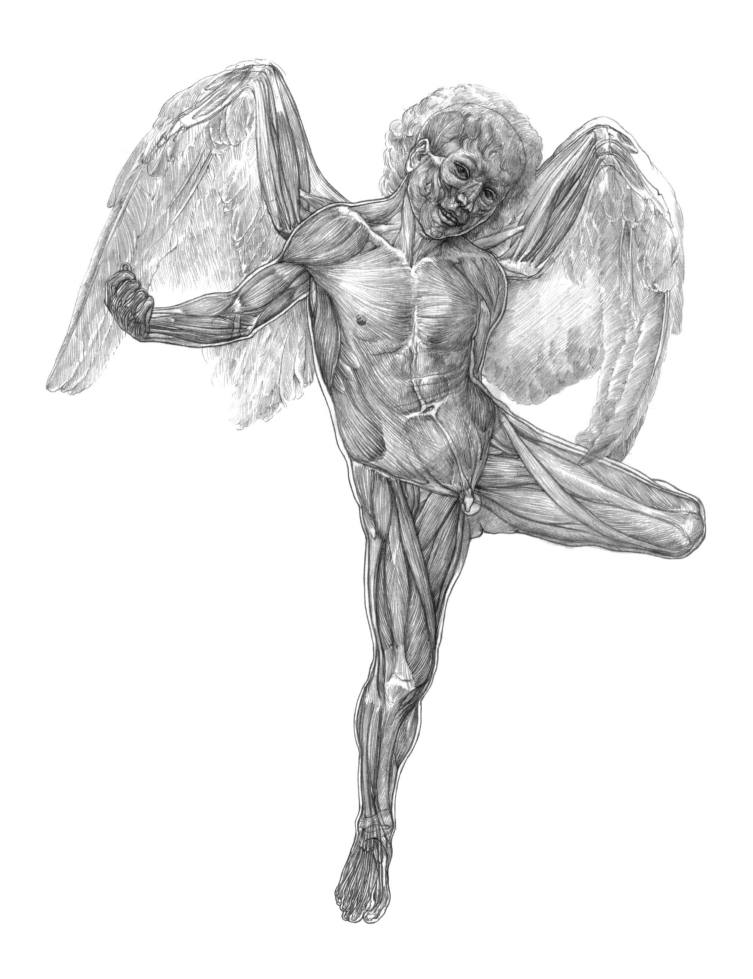

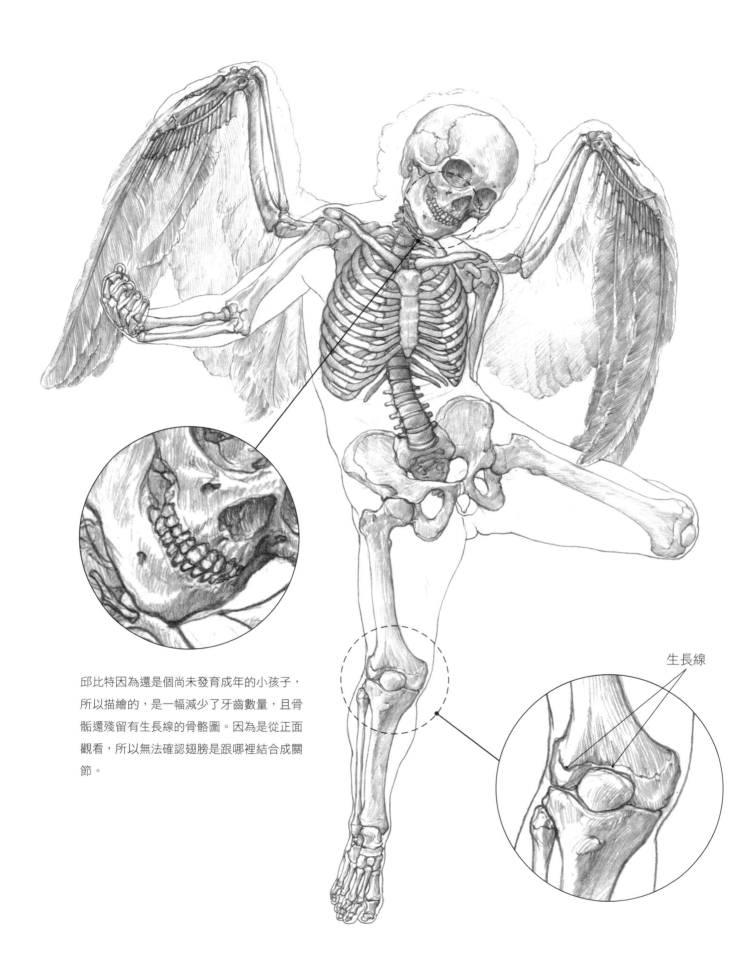

邱比特因為還是個尚未發育成年的小孩子，
所以描繪的，是一幅減少了牙齒數量，且骨
骺還殘留有生長線的骨骼圖。因為是從正面
觀看，所以無法確認翅膀是跟哪裡結合成關
節。

生長線

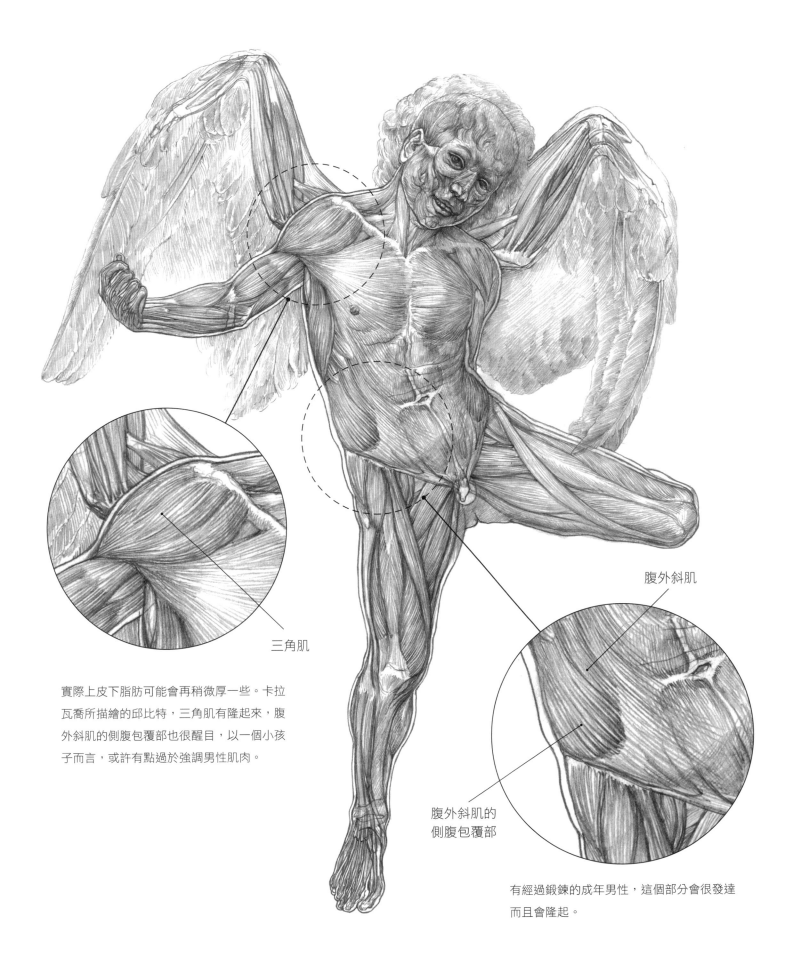

有經過鍛鍊的成年男性，這個部分會很發達
而且會隆起。

腹外斜肌

腹外斜肌的
側腹包覆部

三角肌

實際上皮下脂肪可能會再稍微厚一些。卡拉
瓦喬所描繪的邱比特，三角肌有隆起來，腹
外斜肌的側腹包覆部也很醒目，以一個小孩
子而言，或許有點過於強調男性肌肉。

大人與小孩的頭骨比較

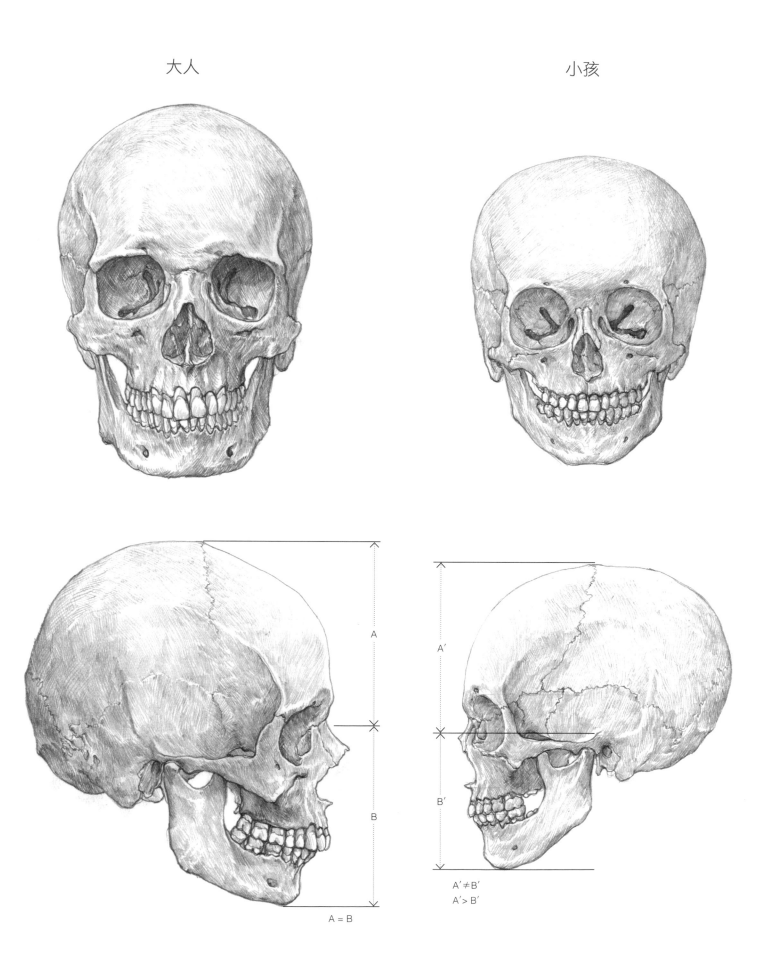

大人

小孩

A = B

A′ ≠ B′
A′ > B′

人體要長出翅膀是有可能的嗎？

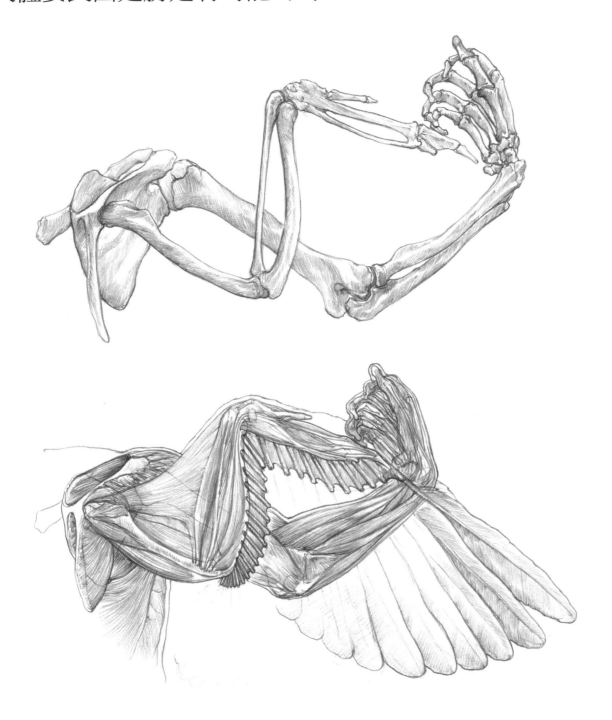

這裡要來考察一下天使的翅膀。卡拉瓦喬的『勝利的愛神』正確來說是邱比特而不是天使，但因為有著人體有翅膀這個共通點，所以想要從這個部分來考察看看。在這張圖當中，是在局部的肩胛骨上營造出關節，接著延伸出一個像鳥一樣的肩胛骨。

只不過，在這樣子的構造下，會完全沒有空間可以附上用來揮動翅膀的肌肉。也許可以稍微揮動一點點，但相信到頭來就只會像個單純的裝飾品存在於那裡吧！

即使翅膀能夠揮動起來，這個構造與鳥類之間還是有

很大的不同，那就是翅膀根部的關節並不穩定。

鳥類的肩膀關節是藉由鳥喙骨很確實地與胸骨連繫在一起的，V 字形的叉骨會與左右兩邊的鳥喙骨以及肩胛骨結合成關節。鳥類在飛翔方面很重要的一點，就是左右兩邊的肩關節位置是時常在一定的位置上的。左右兩邊的位置要是每次揮動翅膀就有所變動，會無法帶來穩定的飛翔。

人類的鎖骨雖然將動作限制在了某種程度的範圍內，但肩關節的位置，左右兩邊都能夠各自擁有相當程度的動作自由性。

翅膀的構造

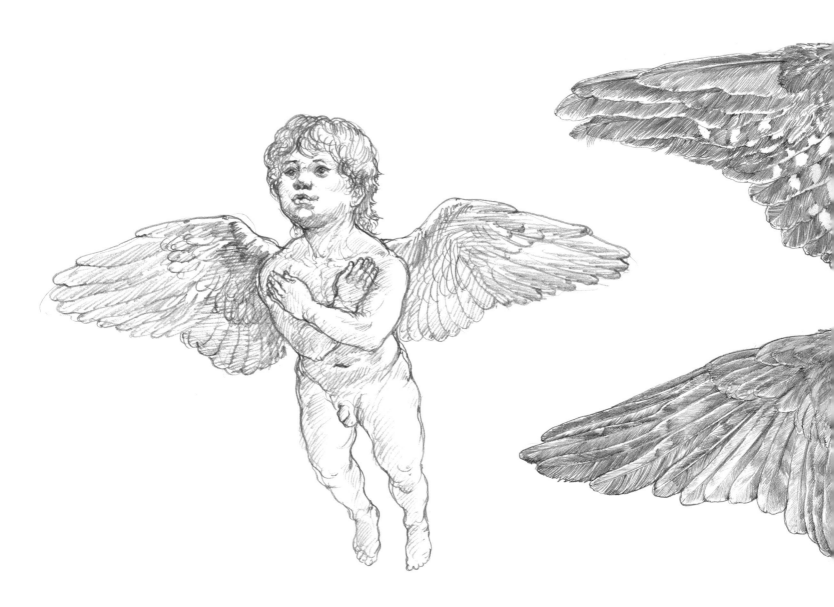

在這次的考察當中，試著從人類肩胛骨上的肩胛骨棘突，延伸出鳥類的肩胛骨，並塑形出肩關節。雖然對目前為止大家常常描繪或打造出來的天使翅膀位置而言，這是很適當的，但這構造就如同人類肩胛骨動作一樣，左右兩邊的位置會無法固定，這點會是最大的缺點。要是在飛翔的途中，改變了手臂的姿勢（如果是天使，就是在要去演奏樂器的同時；如果是邱比特，就是在拉好弓的同時），相信會立刻墜落下來吧！

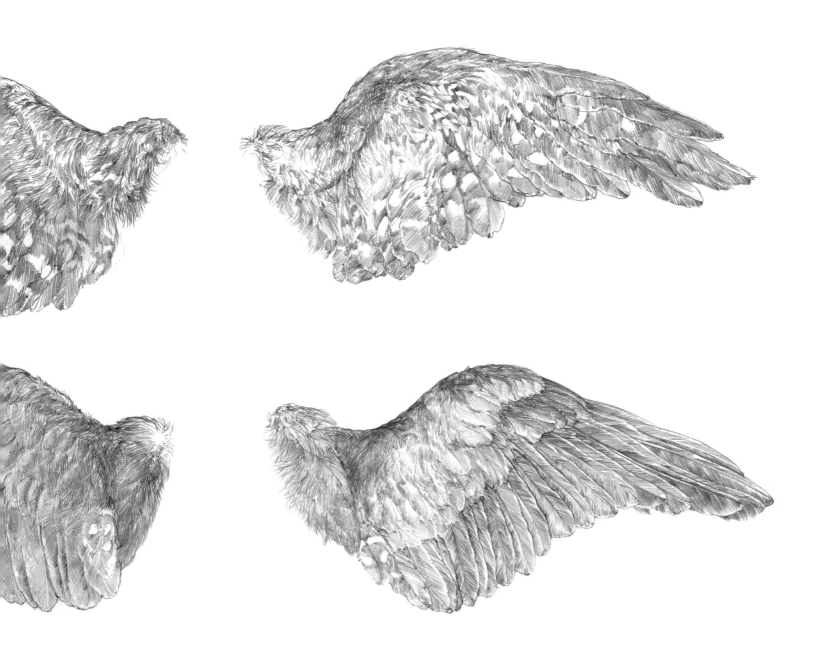

初列撥風羽會附著於手腕到指尖這一段，而次列撥風
羽則會附著於前臂的尺骨上。從腹部側觀看翅膀時，
與從背部側觀看翅膀時，會發現撥風羽的重疊方式會
有所不同。

生物學層面的天使構造

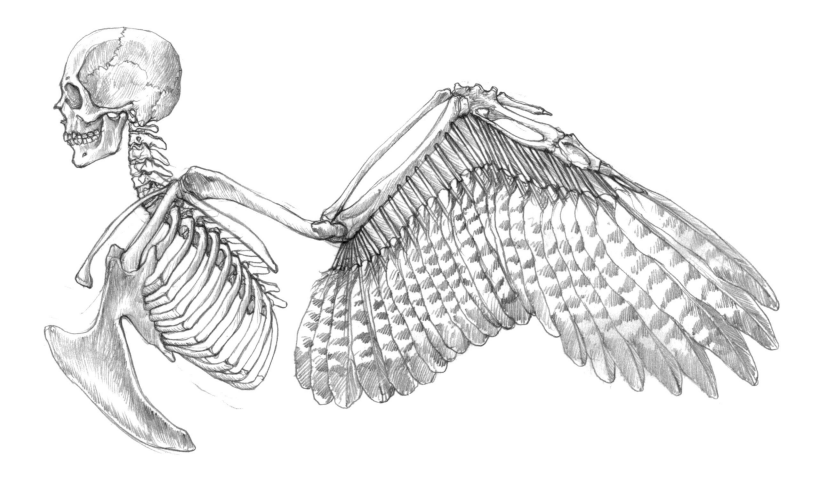

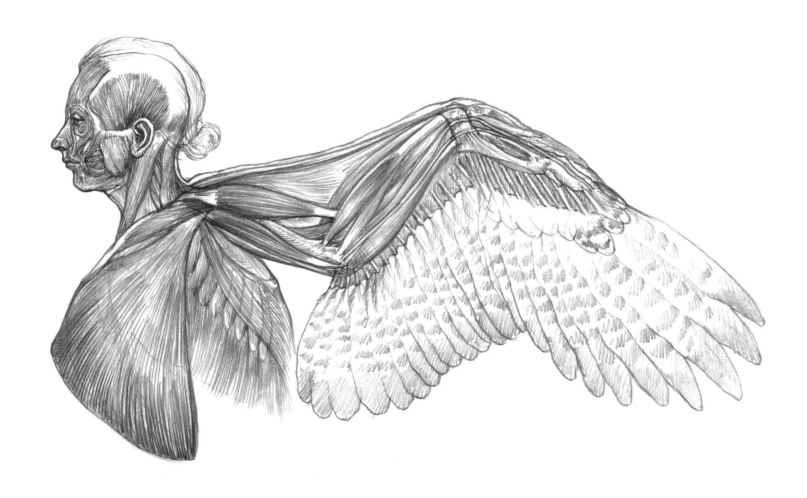

脊椎動物的身體格局，基本上都是頭部1個、手腳合計4隻。因此若是想要照著現在的脊椎動物身體格局，並就生物學層面來將天使描繪得很正確，相信最後都會變成一種既不帥氣也絕不美麗的模樣，而且這會是在所難免的。

要讓翅膀很有力地揮動起來，就會需要強大且強韌的胸肌。鳥類是透過讓胸骨上的龍骨突這部分變得很發達，來增大肌肉的附著部分。

鴕鳥跟鴯鶓這一類奔跑在地上的平胸類鳥雖然有胸骨，但是龍骨突其實已經退化了。因為其胸骨形態，牠們也被稱之為平胸目。若是在人體加上這個龍骨突，就會變成一種很極端的雞胸，同時乳房會遠離開來，有很高的可能性會無法塑形出乳溝。鎖骨則會從胸骨上獨立出來，同時左右兩邊的鎖骨會連結起來成為叉骨。而且肩胛骨應該也會變化成像鳥類那樣的長長刀片狀吧！

不過，就算有了巨大且能夠揮動的翅膀，其他以外的部分依然是人類的形體的話，那可以預測得出，要很有協調感地進行飛翔將會是一件很困難的事。

或許還是將其視為一種架空的生物，讓那美麗的身影保留在人類想像力的範疇裡，才是最美好的結局了。

速寫 & 素描集

這是一幅描繪『薩莫色雷斯的勝利女神』石膏像的素描圖。或許有人會認為描繪石膏這一類雕塑作品，跟描繪人體素描不太一樣，但就能夠描繪一個完全不會動的人體這點來說，其實是一個很有效的訓練方法。

尼姬女神的雕像，是將具有翅膀的人體具體呈現出來，是一個很貴重的存在。

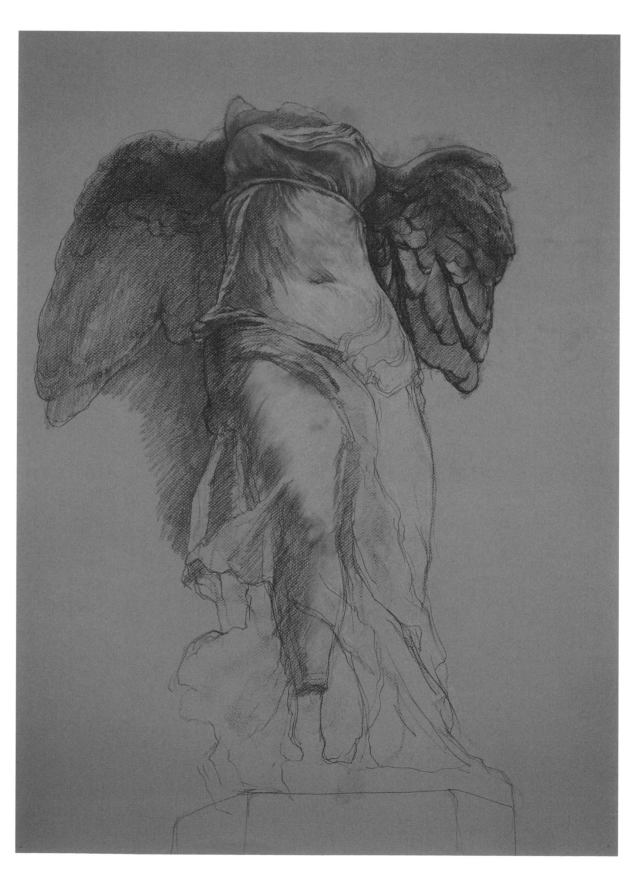

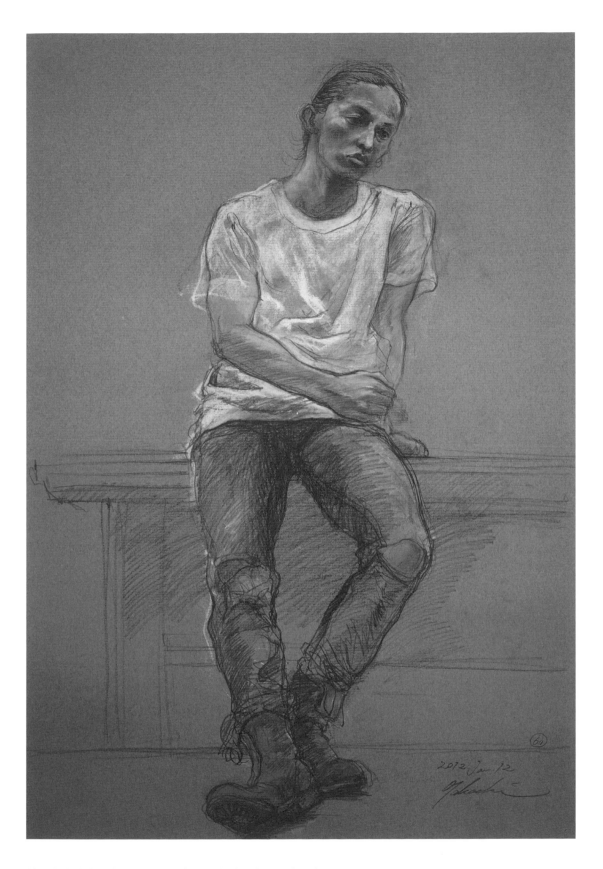

將腰淺淺地靠在桌子上，並擺出一個姿勢的成年男性。這
名男性將頭部傾斜成了跟『勝利的愛神』邱比特相同的方
向，然後將右腳稍稍地伸了出來。一個站立的姿勢，承受
重心的腳和頭部位置幾乎會對齊成垂直的，但坐著時就未
必是如此了。在『勝利的愛神』當中，邱比特的左手大部
分都被擋住了看不見，不過倒是可以猜測有可能跟這名男
性一樣，是將手撐在了台座上。

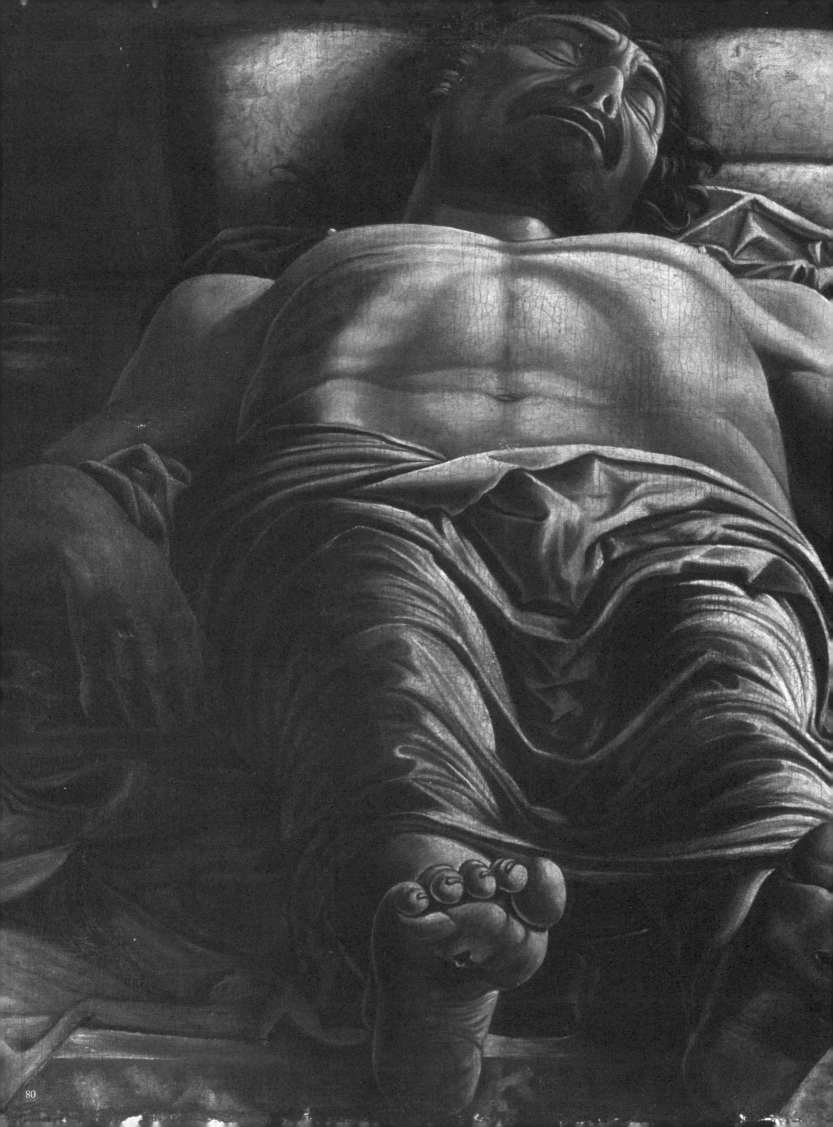

V

哀悼死去的基督

這是曼特尼亞的代表作，是以從十字架上放下來的基督遺體為創作題材所
描繪出來的作品。畫材因為使用了蛋彩，所以在描寫上會給人一種有點硬
梆梆的印象。

因為經過了很極端的前縮處理，幾乎不帶有透視效果，所以頭部非常大，
但卻不會讓人感覺有很明顯的不自然感，這點正是這幅作品的厲害之處。

如果要按照遠近法進行作畫，頭部應當要描繪得再更小一點才對，但這幅
作品卻呈現出了一個不會讓人感覺到不自然感，靜靜地躺在那裡的基督。

全身骨骼圖

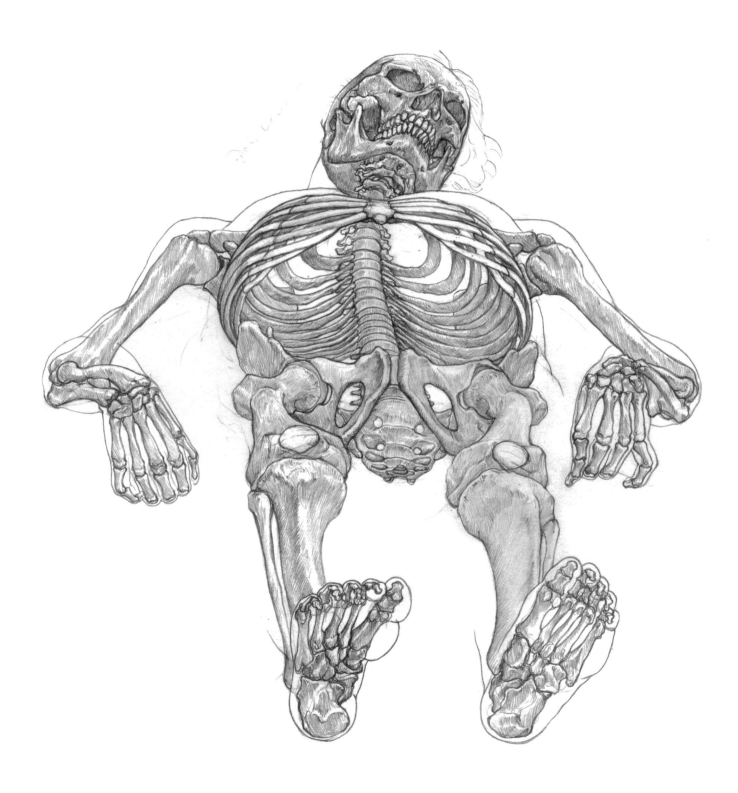

全身肌肉圖

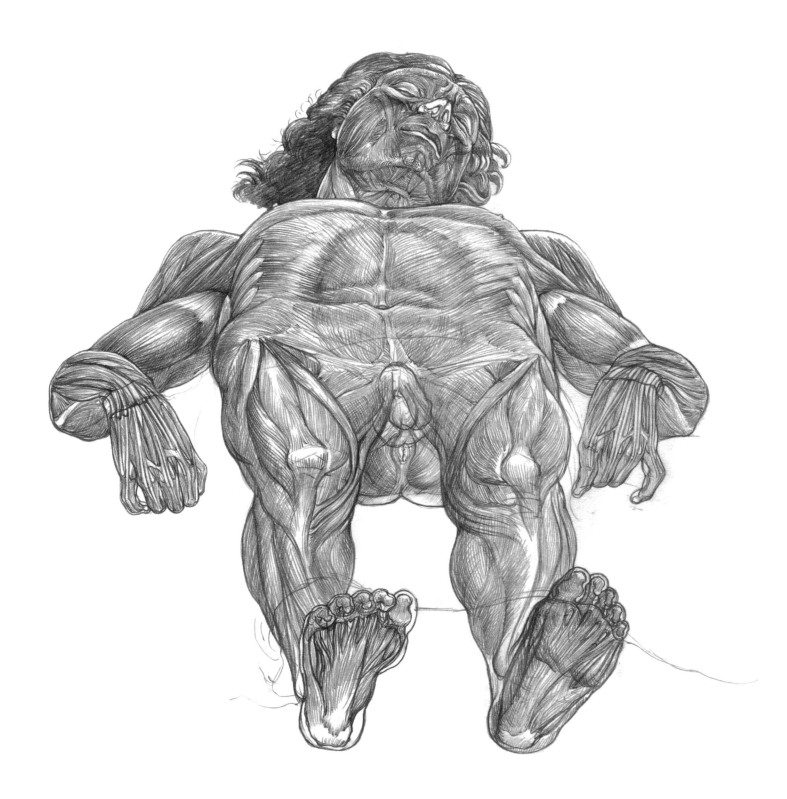

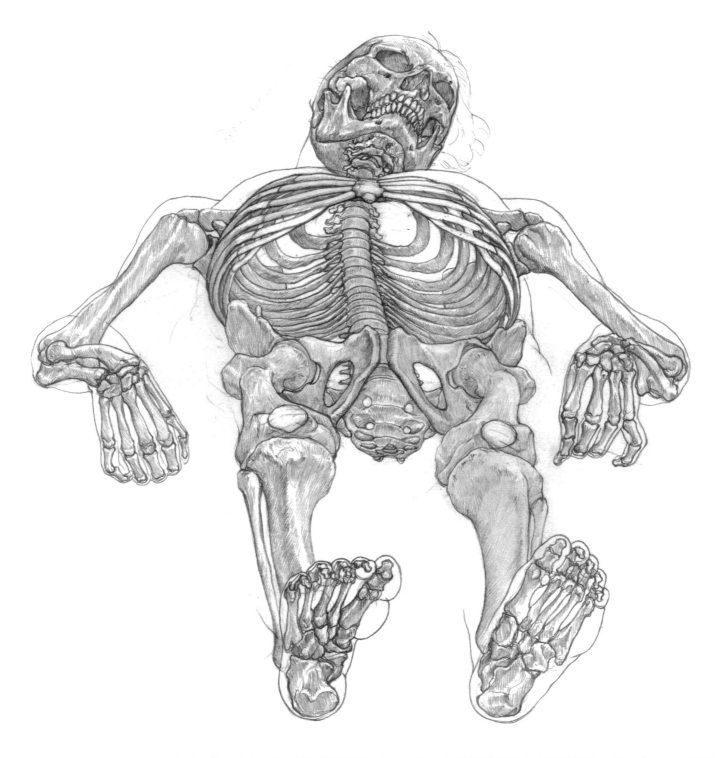

站著或坐著的姿勢因為平常都已經看得很習慣了，在描繪上會很容易，但是睡姿這個姿勢，包含其構圖的抓取方法在內，全都很難描繪。『哀悼死去的基督』這幅作品是一個直挺挺，完全沒有扭身的姿勢，而描繪睡姿時的一大重點，就在於要將胸廓與骨盆之間的位置關係明確分出來。雖然即使在站姿以及坐姿上，這點也是一個共通的點，但在睡姿時，將這些位置關係釐清出來是特別重要的。

從腳底進行描繪的姿勢，也可以作為描繪仰視視角姿勢時的參考。以如此極端的角度描繪，可能平常很少見，但是要描繪巨大人型機械這一類事物時，也許就有機會派上用場。只不過真要描繪時，將頭部與上半身畫得再更小一點，並加上透視效果，應該還是會顯得比較有魄力吧！

像這種從下面窺視胸廓進行描繪的經驗，令人感到非常地新鮮。從這個角度觀看，是無法看到鎖骨、胸鎖關節的。下半身雖然都被布給包覆了起來，但可以從布料皺褶的形成方式，大略想像出膝蓋的位置來。描繪著衣的人體時，不漏掉這一類的徵兆也是很重要的。

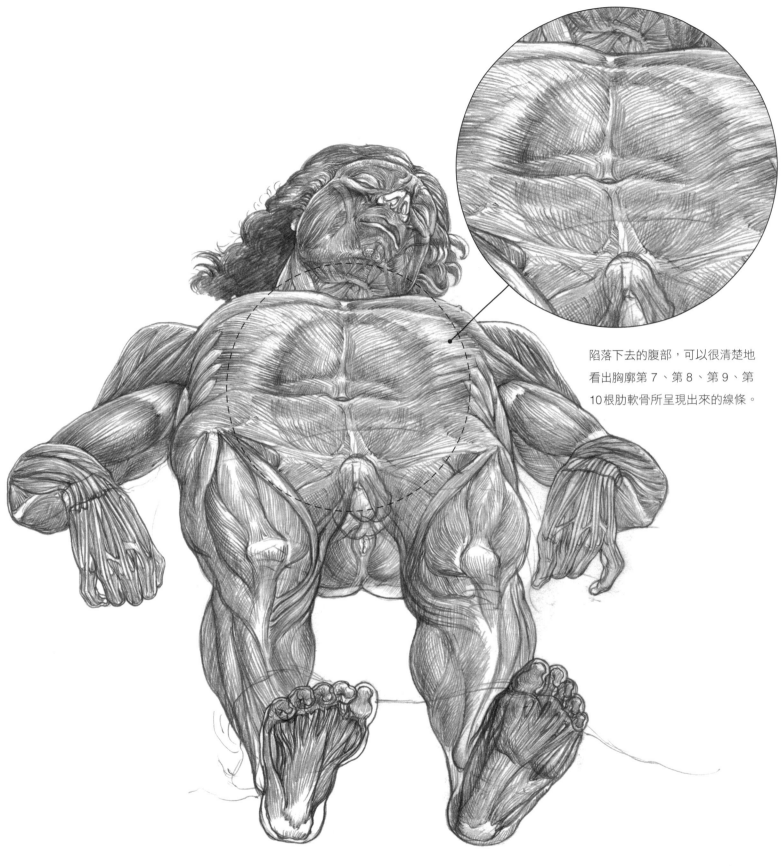

陷落下去的腹部，可以很清楚地
看出胸廓第 7、第 8、第 9、第
10 根肋軟骨所呈現出來的線條。

在某本書所記述的內容當中有提過，活著時的人類在
睡覺時，腳尖會自然而然地往左右兩邊張開，是一種
很放鬆的姿勢；但如果是死掉之後，腳尖就會朝向著
上方。若是觀看『哀悼死去的基督』這幅作品，會發
現腳尖是朝著上方的，因此能夠想像，這幅作品恐怕
是以屍體為創作題材描繪出來的。

Gretchen Worden『The Muetter Museum: Of the College of Physicians of
Philadelphia』39p Blast Books

腳底的美術解剖圖

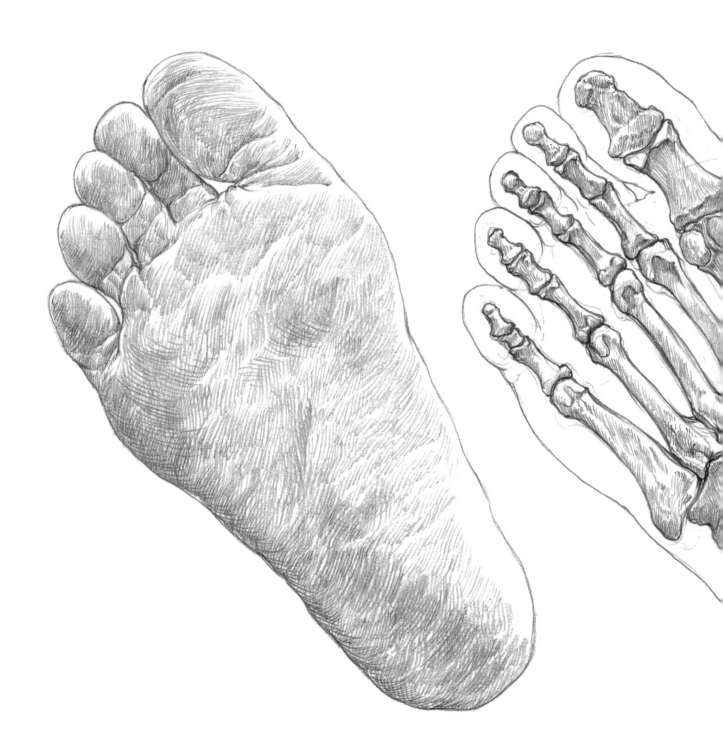

在自己的身體當中，腳底雖然不如背部那樣難以觀察，但相信也是一個不容易進行觀察的部位。即使是別人的腳底，也不可能有那麼多機會可以一直盯看。再加上腳部的形體也是千差萬別的，所以這裡的例圖雖然只是一個樣本圖，不過還是希望大家可以借此仔細觀看腳底的構造。利用鏡子這一類物品，那麼觀察上就可以變得比較簡單一點，但美中不足之處，就是描繪對象會變得很遠。

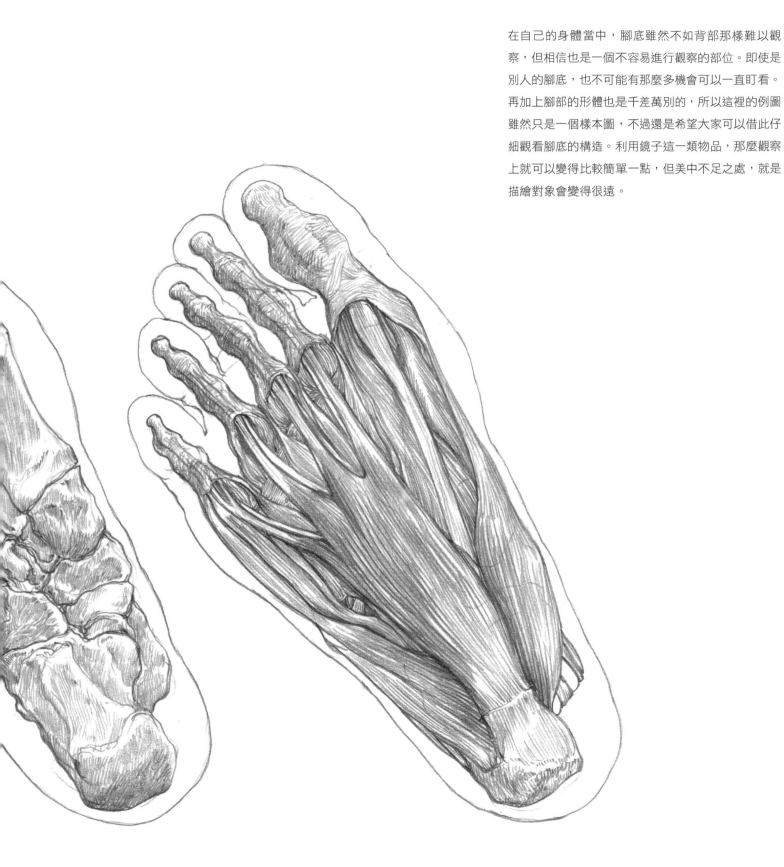

以仰視視角與俯視視角進行描繪時的頭骨捕捉方法

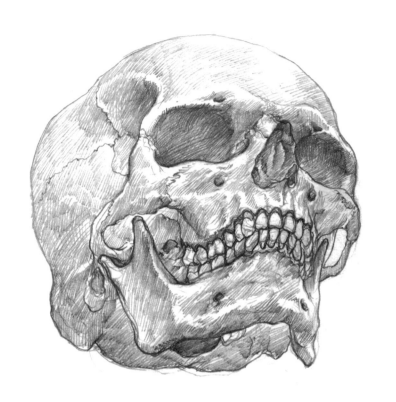

一個成人的頭部，眼球的位置幾乎會來到中心處。只要將這裡作為參考基準，就能夠很精確地描繪出仰視視角與俯視視角。如果是仰視視角，眼球會位於上方，鼻子也會往眼球靠近。耳朵則是會往下方挪移。鼻孔可以看得很清楚，下巴的下面也會顯露出來。

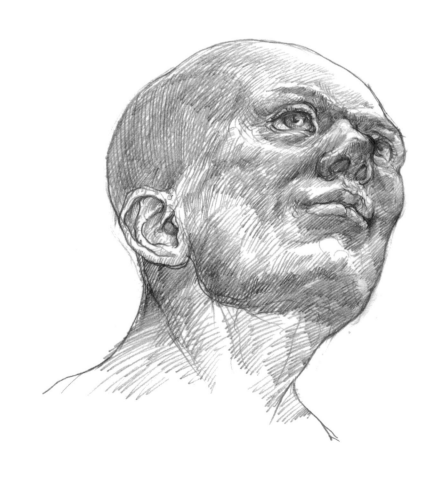

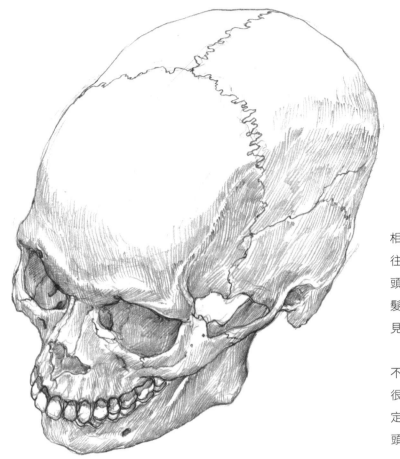

相反的，在俯視視角下，眼球會位於下方，耳朵則會往上方挪移。這時可以看見頭頂的部分，也能夠確認頭部的形狀。只不過，絕大多數情況頭部都會有頭髮，因此能夠像這樣很清楚明瞭地進行觀察，是很少見的。

不管是仰視視角，還是俯視視角，臉部的各部位都會很接近，而且都會透過前縮法進行描繪。一開始先決定眼球與耳朵的位置雖然是一條捷徑，但若是先決定頭骨的狀態，則能夠使其位置更為明確。

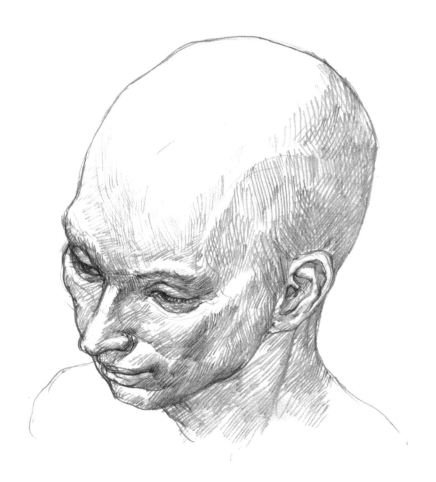

速寫&素描集

這裡無論哪一幅速寫圖皆不同於基督,都是女性速寫圖,但卻有著一個共通點,那就是其睡姿都是用前縮法描繪出來的。

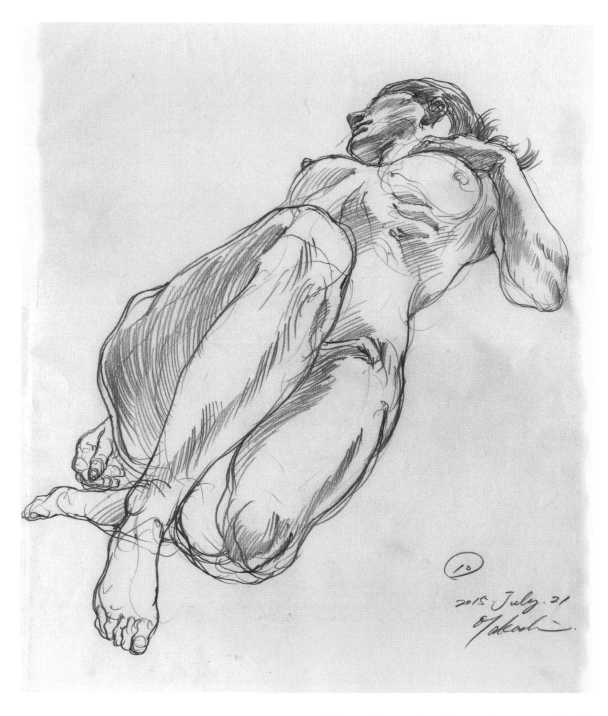

這幅圖和『哀悼死去的基督』一樣,都是從腳觀看的一個睡姿。頭部是在仰視視角的位置上,可以很清楚地看見鼻子下方的塊面以及下巴下方的塊面。描繪時要注意到大腿根部的位置,特別如果是女性,就要注意到躺下時會跑出來的髂前上棘。

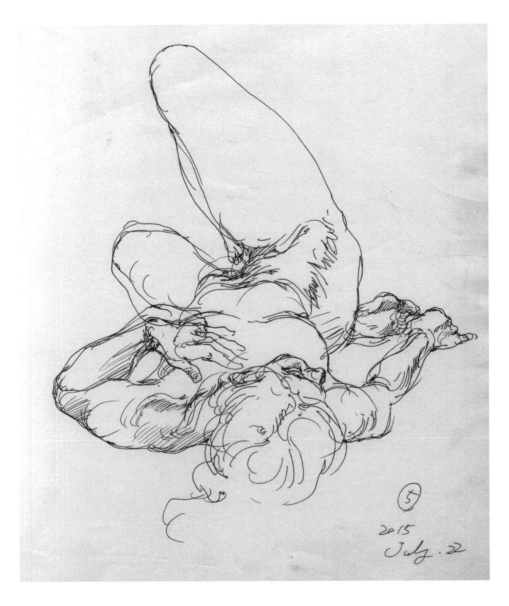

這是從頭部觀看，用前縮法描繪出來的速寫圖。若是這個角度，胸廓和骨盆看起來會像是在很接近的位置上，但描繪時不可以忘記腹部這個將這兩個部位連接起來的存在。從胸廓與骨盆的位置關係，可以看出軀幹扭起來的樣子似乎有些複雜。如果描繪的是一名女性，那也要注意躺下時的乳房形狀。

這是軀幹扭得非常大的一個姿勢。胸廓的正面雖然是朝著上方的，但骨盆的正面從觀看者這個角度看，幾乎是看不到的。頭部是透過有點俯視視角描繪的。

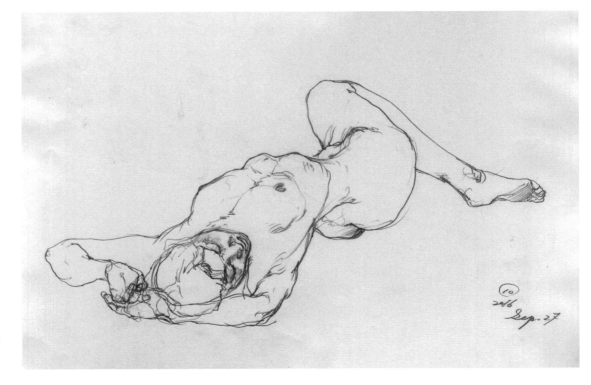

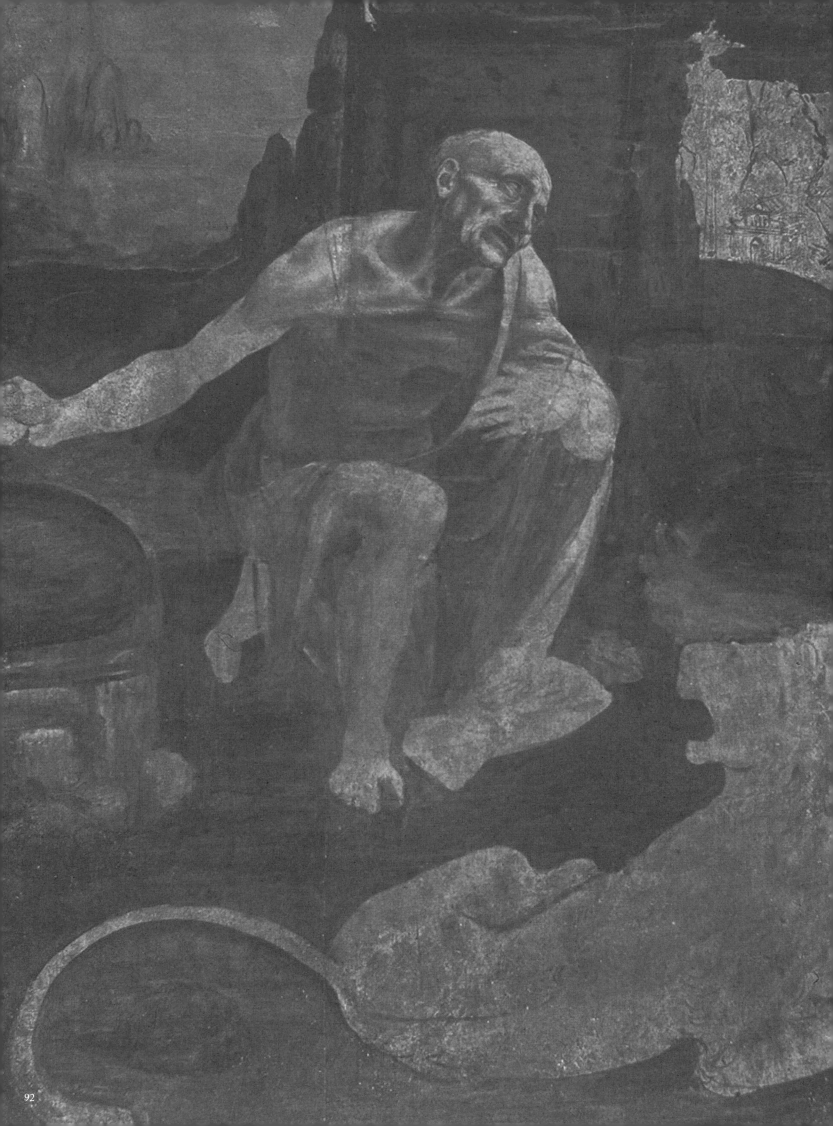

VI

聖葉理諾在野外

這幅作品雖然是李奧納多·達文西的代表作，但因為處於一種離完成還很遠的狀態，所以在這裡是繪製了大家比較常描繪的頭部到胸部以及上肢這一些部分的骨骼圖、肌肉圖。

作品描繪的是聖葉理諾右手拿著石頭，同時右手臂揮到了最外側，然後要將石頭砸向胸部的那一瞬間。皮下脂肪削減到了極限，那些瘦弱的肌肉都呈露了出來，幾乎掉光了牙齒的下巴則上下顎都萎縮了。

上半身骨骼圖

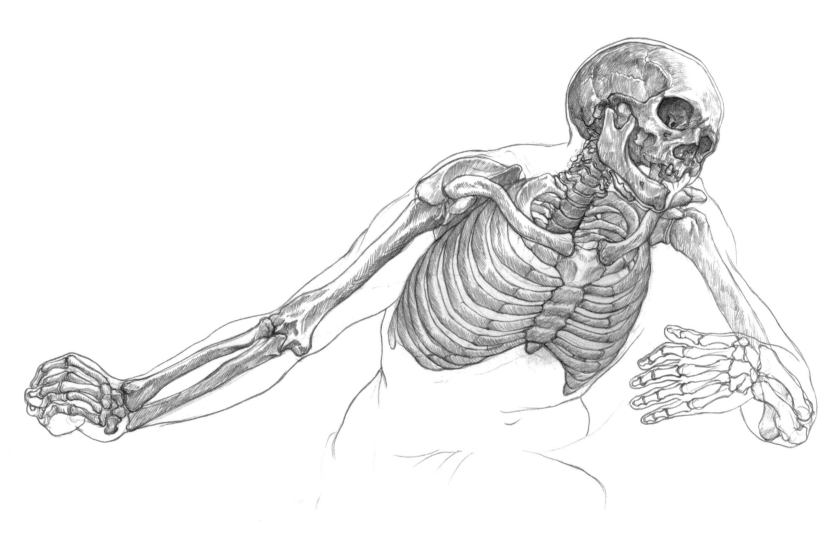

上半身肌肉圖

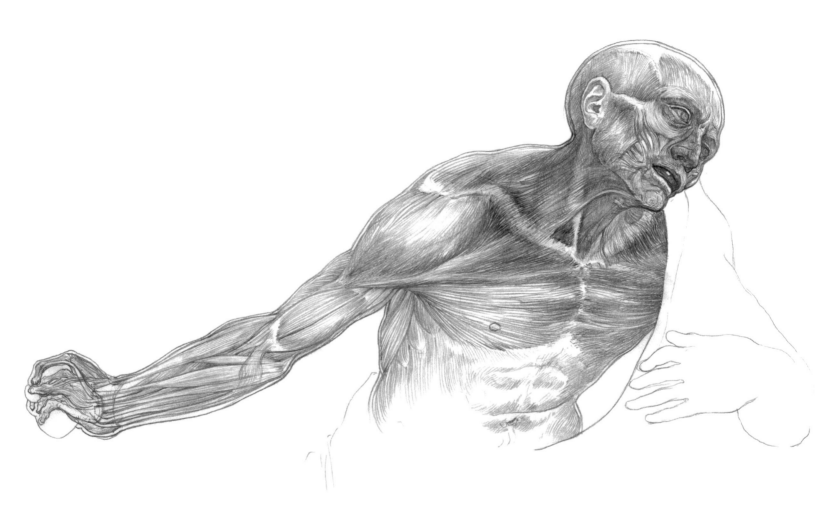

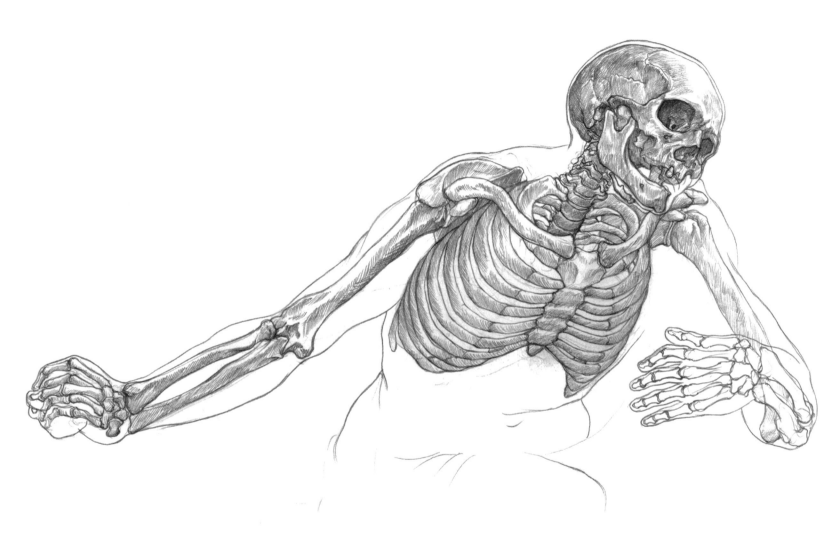

因為上體倒向了前方，所以能夠很明確地觀察鎖骨到
肩峰這一段。拿著石頭的前臂是呈旋後的狀態。牙齒
幾乎都脫落了，上下顎也都萎縮了。

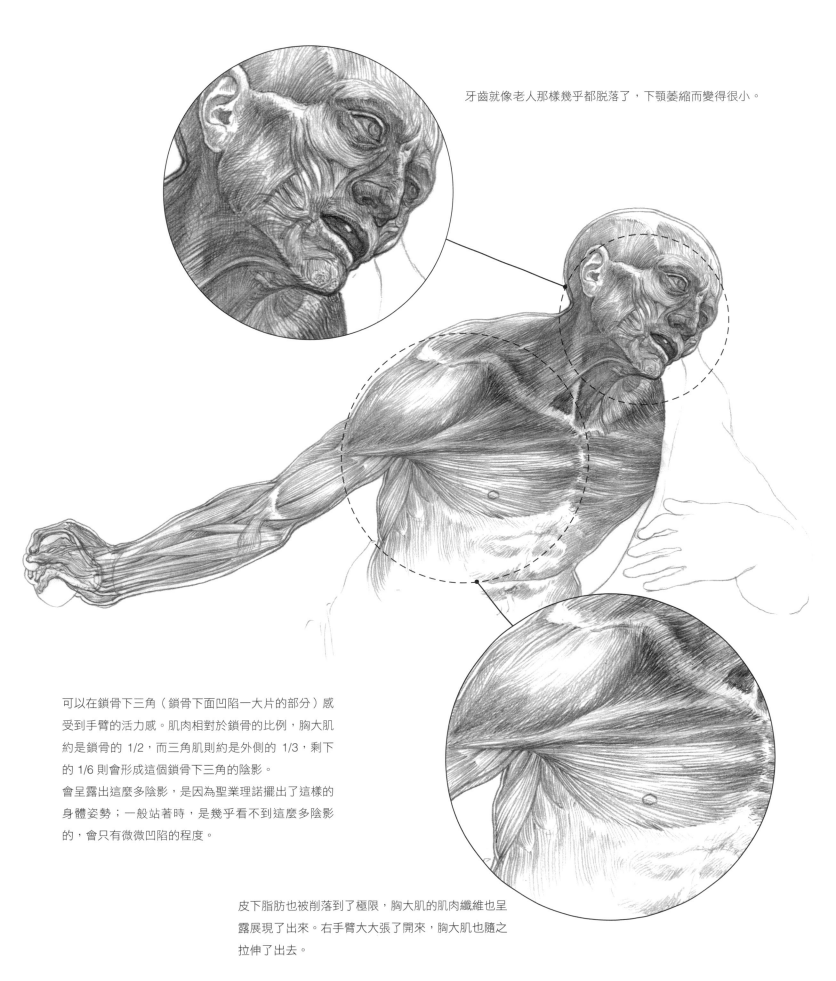

牙齒就像老人那樣幾乎都脫落了，下顎萎縮而變得很小。

可以在鎖骨下三角（鎖骨下面凹陷一大片的部分）感
受到手臂的活力感。肌肉相對於鎖骨的比例，胸大肌
約是鎖骨的 1/2，而三角肌則約是外側的 1/3，剩下
的 1/6 則會形成這個鎖骨下三角的陰影。
會呈露出這麼多陰影，是因為聖業理諾擺出了這樣的
身體姿勢；一般站著時，是幾乎看不到這麼多陰影
的，會只有微微凹陷的程度。

皮下脂肪也被削落到了極限，胸大肌的肌肉纖維也呈
露展現了出來。右手臂大大張了開來，胸大肌也隨之
拉伸了出去。

老人的特徵

老人

成年人

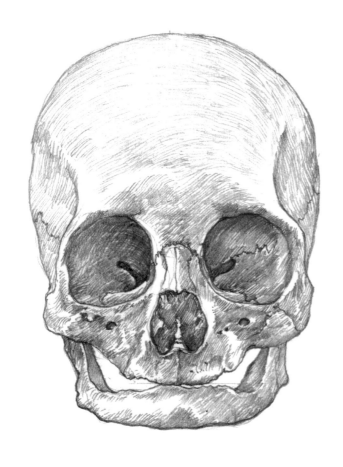

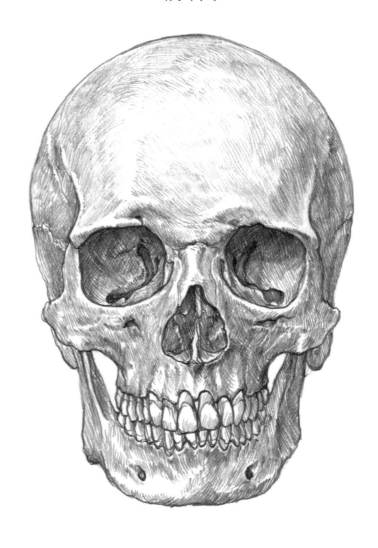

牙齒全都掉光的老人，其上下顎會萎縮變得很短。這
是因為他已經不需要支撐牙齒的牙齦部分了。飼養在
動物園裡的動物，不時也會看見這種情況，但如果這
是一隻野生動物，那喪失了牙齒就表示了死亡。

老人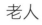

失去牙齒，上下顎萎縮，會導致臉部的比例變得不同
於成年人。掉光牙齒的下巴會萎縮並變得越來越小。
下巴看起來會像是個畚斗，正是因為如此。一個成年
人，其眼球位置幾乎會在頭骨的中心，但一個沒有牙
齒的老人，其眼球以下的比例會變小。或許這可以說
是一種近似還沒長牙齒的乳兒比例。

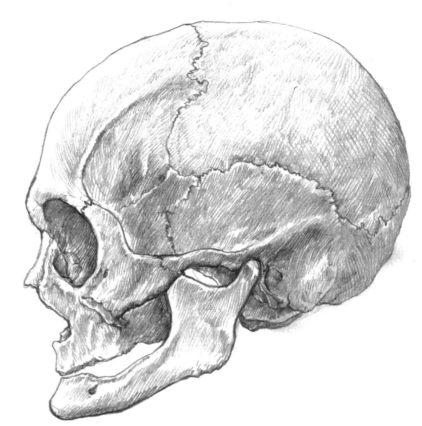

成年人

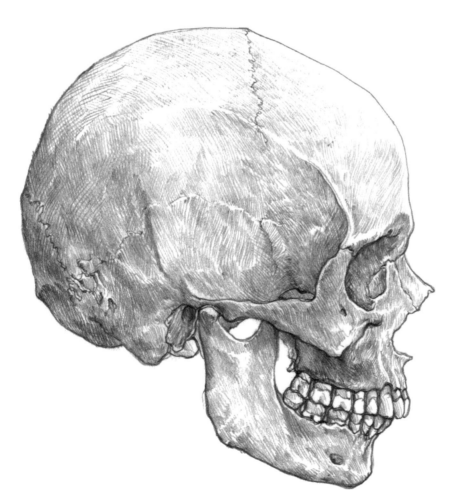

關於頸闊肌

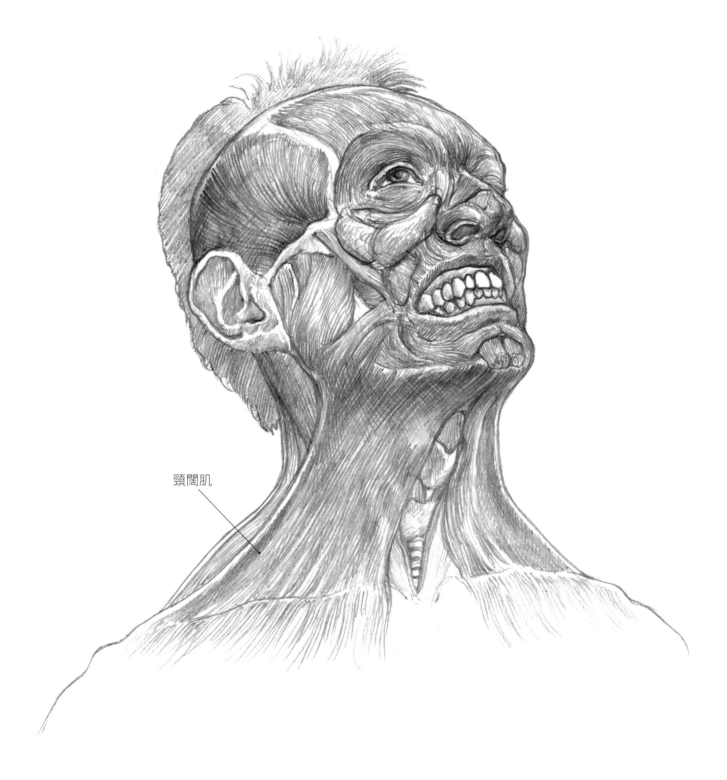

頸闊肌

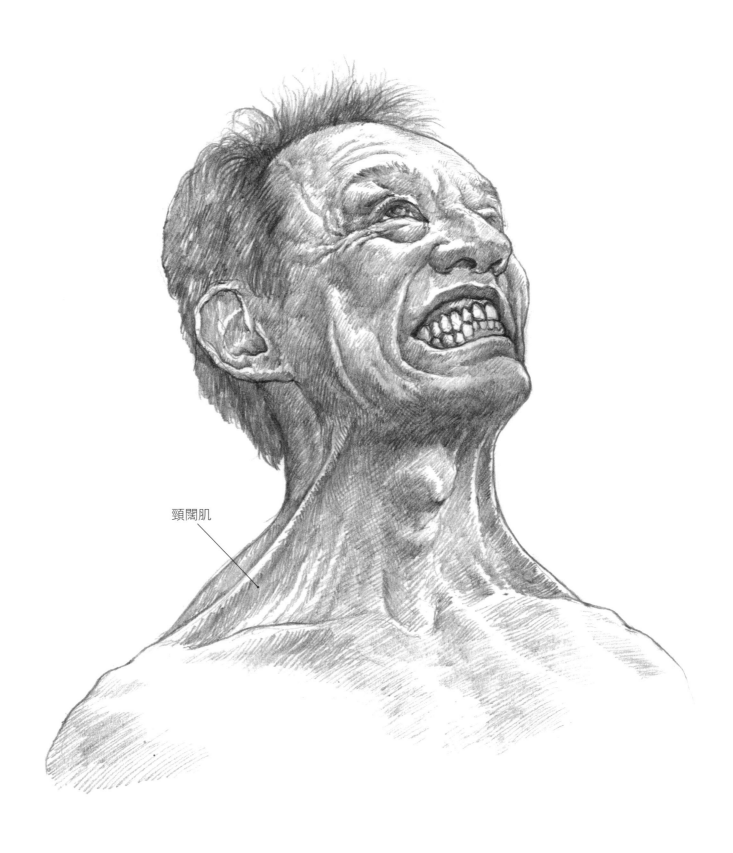

頸闊肌

在解剖圖中，雖然不常描繪頸闊肌，但這個肌肉薄薄一層，很寬廣地往下顎、脖子、胸部覆蓋過去。若是保持「噫──」這個嘴型並同時用力出力，脖子周圍就會出現一種越往末端就越寬的膜狀肌肉。這個肌肉的個人差異會很大，有人很容易就會冒出來，也有人會很難跑出來，而出現方式也會很有個性。

如果是一名很瘦的老人，因為皮下脂肪很薄，頸闊肌的肌肉線條有時會出現在脖子上。在這張圖當中，也能夠在脖頸上看到類似於頸闊肌的描寫。

李奧納多‧達文西的自畫像

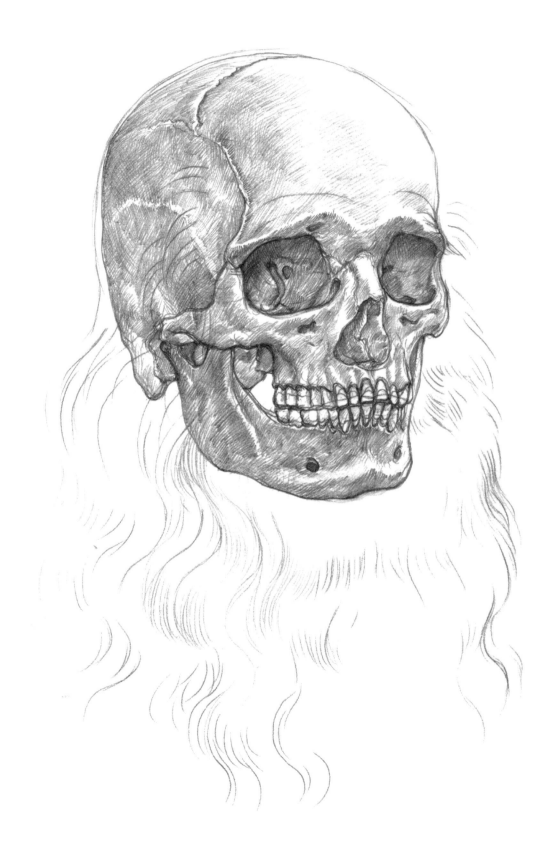

李奧納多的自畫像是他晚年的樣貌。是設想成一種牙齒雖然還在,但咬耗很嚴重,下顎稍微有點突出的狀態。

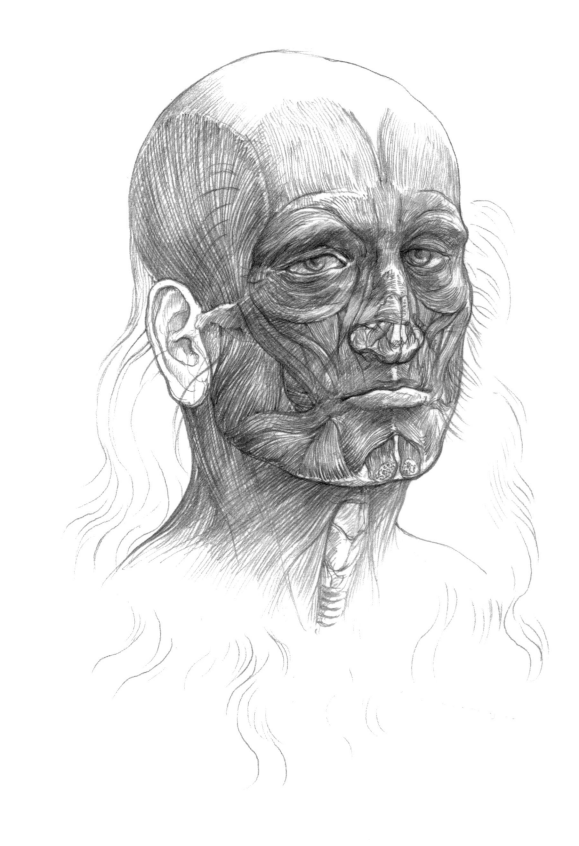

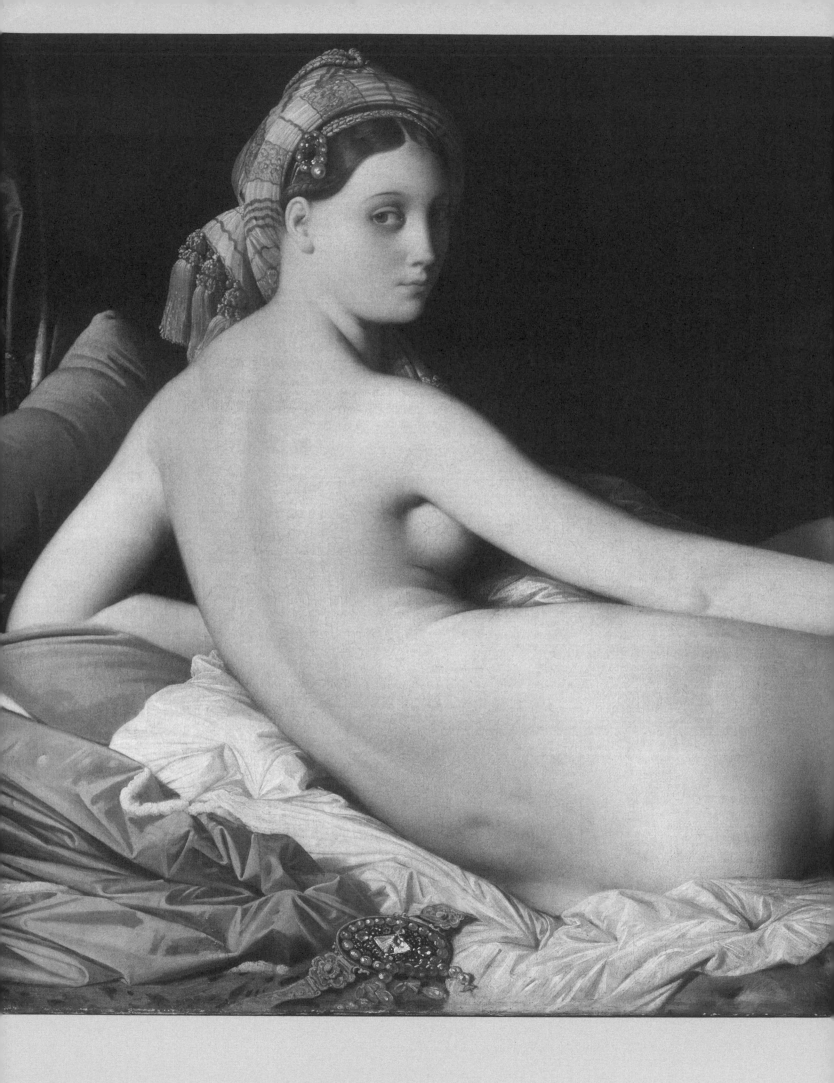

VII

大宮女

多米尼克・安格爾所描繪的一幅橫臥裸婦像油畫。從發表當時就一直招來軀體過長，解剖學層面不合邏輯一致性的批評，但仍舊是一幅既美麗又魅惑的裸婦像。有人說其脊椎骨多了 2〜3 節，甚至還有一說是說多了 5 節，但既然這只是一幅繪畫，那就沒有確認其真相的辦法了。

布與髮飾品這一類服裝配件的描寫極其精緻，令那經過些微扭曲變形處理，很有魅力的裸體浮現了出來。

全身骨骼圖

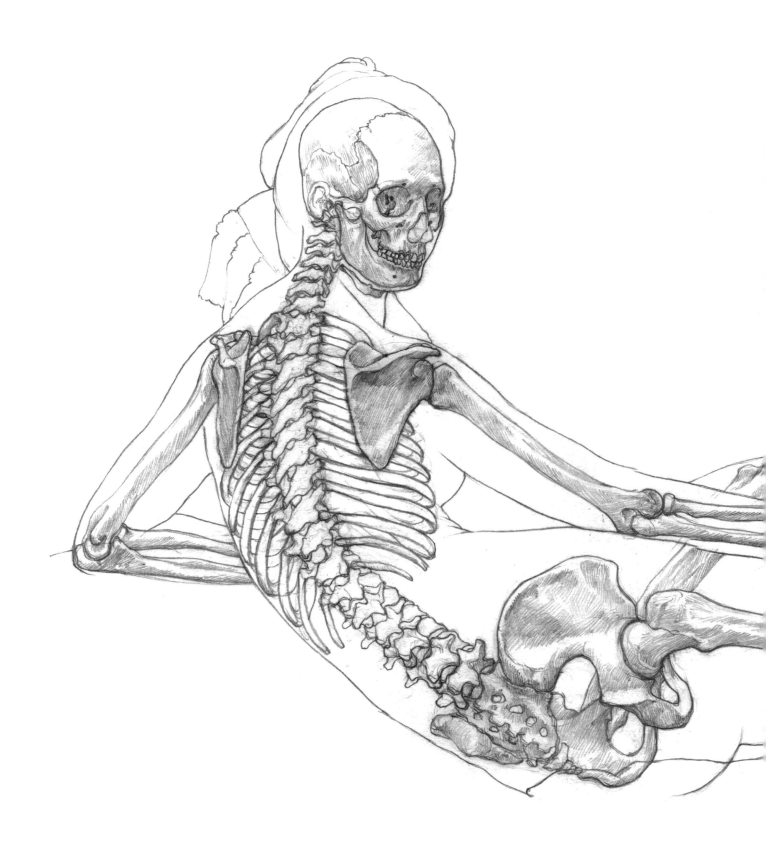

這是藉由經過透寫的插圖，描繪出骨骼圖後的模樣，雖然多少有點勉強，不過最後還是成功以相同於正常脊椎骨的數量描繪了出來。而下半身比較靠前，上半身比較靠後，也可以想成是有受到遠近法的影響。

只不過，還是會有感覺很不自然的部分，如胸廓實在太小，或是從背肌線條推測出來的脊椎骨線條，在胸廓的正下方沒有彎曲得很順暢等。

全身骨骼圖

全身肌肉圖

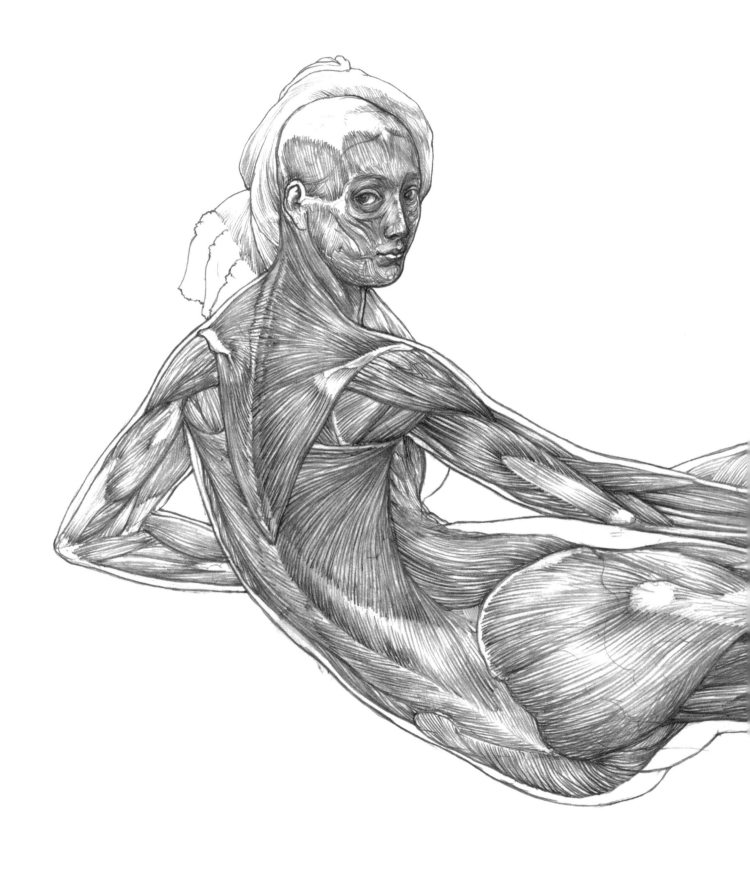

也有一些描寫很難判斷那是維納斯的酒窩？還是其他凹陷處？因此沒辦法確切斷定骶骨和髂後上棘的位置。骨盆也許也太大了，但也有可能是因為遠近法而描繪得比較大。

比例方面也常常會有個體差異，並不是固定的，因此會有各式各樣的差異。

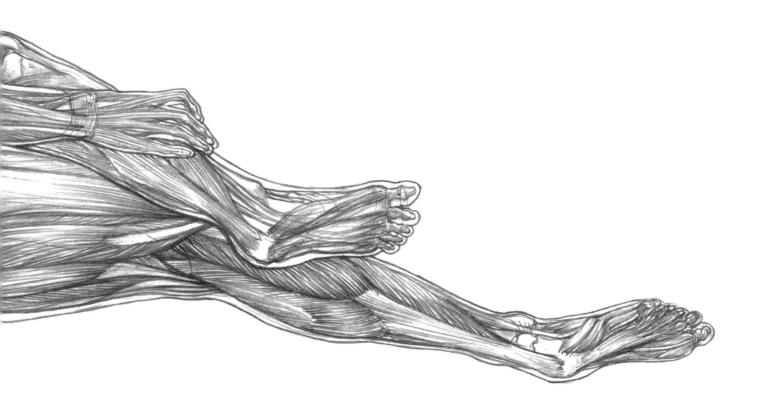

全身肌肉圖

起身時的全身骨骼圖

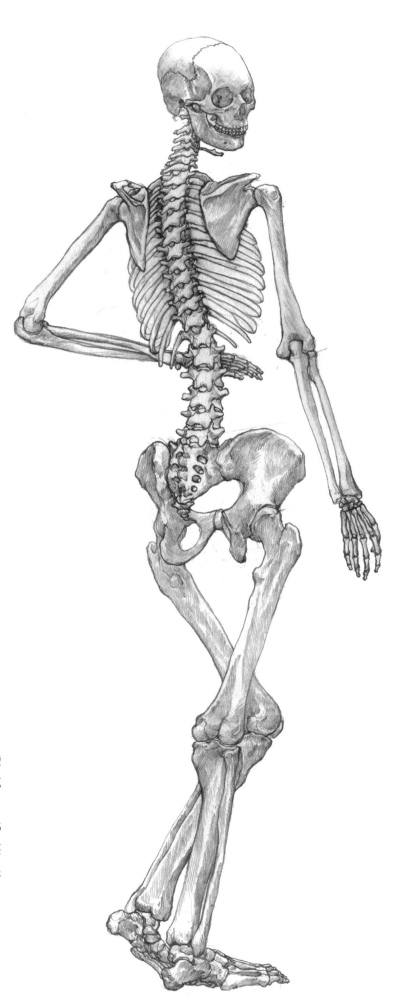

這次也嘗試了讓這位大宮女站了起來。究竟，是會變成一種非常不自然的人體像？還是會變成一種能夠感受到一定程度真實感的比例呢？

就結果而言，是變成了一種整體約 8 頭身，跨上 4.5 頭身，跨下 3.5 頭身的比例。頭部稍嫌太小了，只要將頭部稍微加大，調整成 7 頭身左右的比例，有很高的可能性會成為一種具有現實感的身材。

起身時的全身肌肉圖

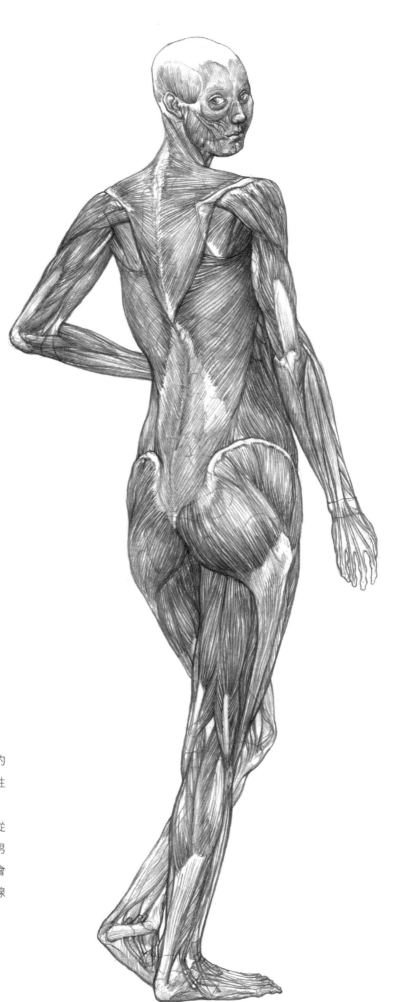

大宮女因為有經過扭曲變形處理，上半身與下半身的
差別很大，但是也可以説是再更進一步地強調其女性
感。

一般而言，女性胸廓會很苗條，骨盆會很大。若是從
正面觀看男女的外形輪廓，當手臂直直地放下時，男
性其腰部與手臂之間會形成一個空間，而女性則不會
形成空間，手臂會順著腰部而下，就像在配合腰部線
條一樣。

胸廓的性別差異

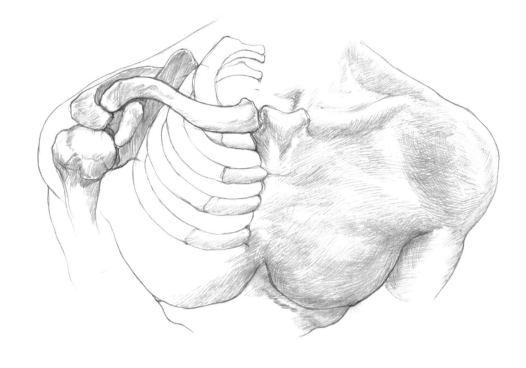

男性

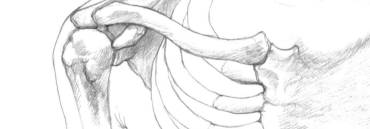

女性

鎖骨雖然是一個能夠從身體表面觀察到的骨頭，但男性與女性之間會有些許的不同。

若是從正面看，鎖骨看上去會帶有直線感，但若是從上方觀察，就會發現鎖骨是呈S字形的。而這個S字形的弧度會出現男女差異。一般而言，男性胸廓會很大且有厚度，而女性則是很薄很苗條。

因此，鎖骨的S字形弧度也是會有男性較深，女性較淺的傾向。要是鎖骨沒有這個S字形弧度，肩膀位置就顯得相當前面，而變成一種非常奇怪的姿勢。如此一來，要和肩胛骨結合成關節，相信就會變得很困難了吧！就算是從正面描繪時，也要將這個鎖骨形狀與男女差異謹記在心，這點是很重要的。

從正面觀看時，相對於胸鎖關節的位置，肩鎖關節以及肩關節是會位在後方的。先理解了這個差異，就自然會意識到胸部厚度是具有立體感。

速寫＆素描集

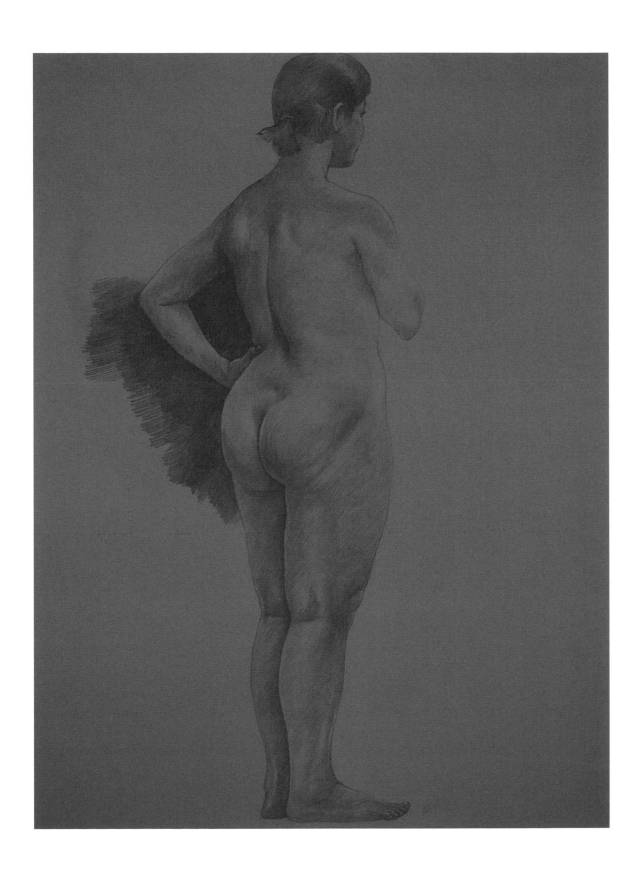

胸廓的性別差異／速寫＆素描集

這是在背景上畫出四邊形網格，並以 7 頭身描繪出人體
的一幅素描圖。可以很清楚看到，脊椎骨線條在骶骨這個
部分會變得很平坦。承受重心那側的臀部，以及沒有承受
重心那側的臀部，兩者在形體上會有很大的變化，而這裡
也會成為從背部描繪時，一個很重要的重點。

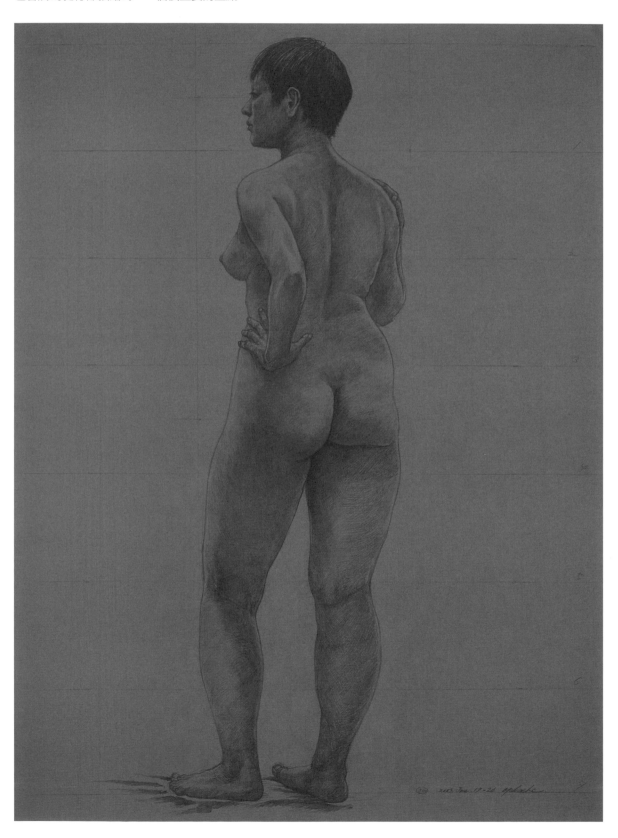

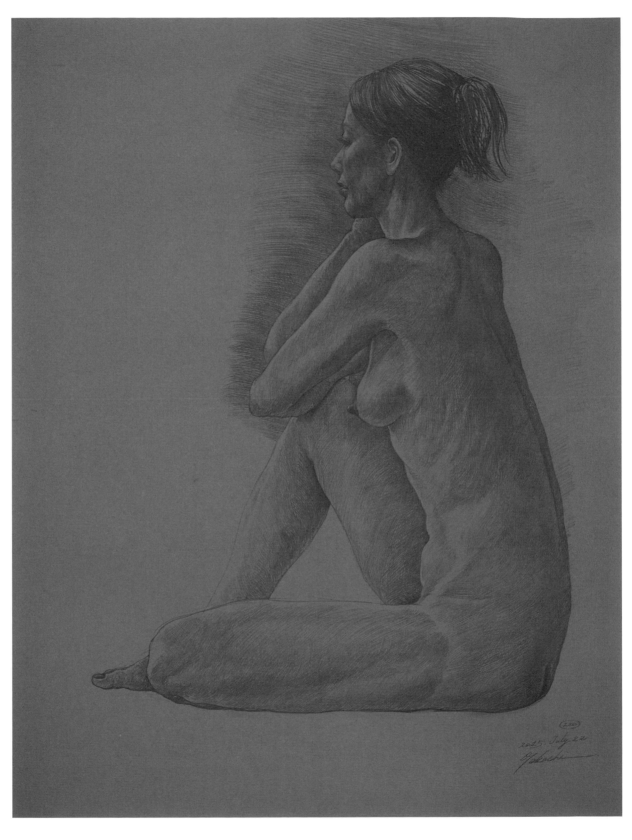

因為畫中的人很瘦，所以背部那側會有肋骨線條浮現出來。頭身比例很小，變成了一種上半身看起來很長的比例。原本乳頭的位置會來到第 2 個頭身的線條上，但因為頭身比例很小，比例就變得很不自然了。

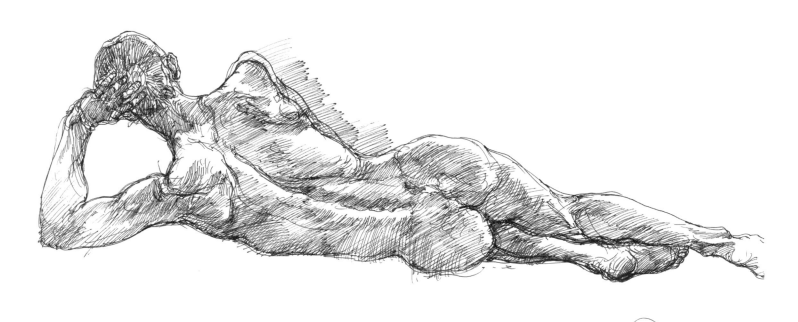

(20)

2017. Oct. 31.

這是一幅橫臥男性的速寫圖。拄著左肘並將頭維持在一個很高的位置上，使得背部出現了一條很和緩的曲線。因為是一名肌肉發達男性的背部，所以不會有女性那樣的柔軟感，但胸椎、腰椎，一直連續到骶骨的這條流線會很優美。

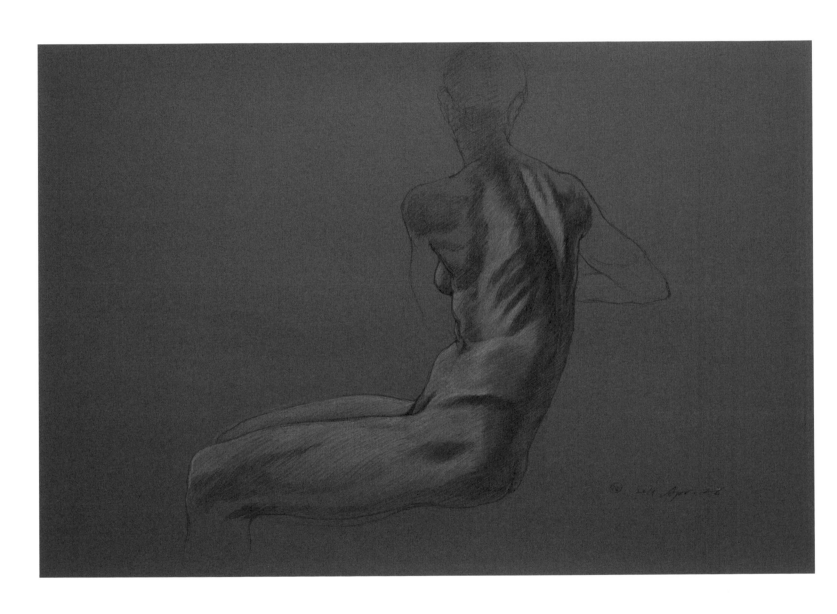

雖然這是一個與『大宮女』左右相反的坐姿，但有著
一個共通點，就是兩者都是彎著上半身並用手臂支撐
著。從頭部往臀部的這一段和緩線條，會讓人想起
『大宮女』其實也沒有扭曲變形到很極端。

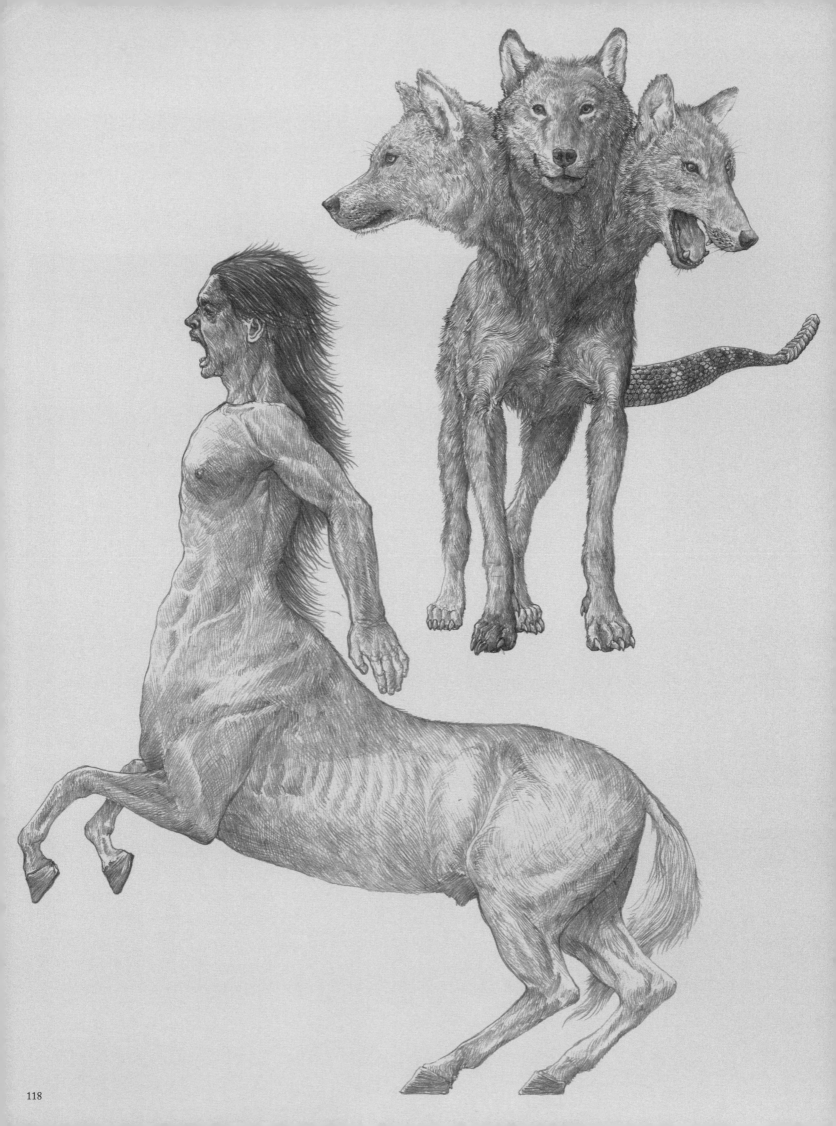

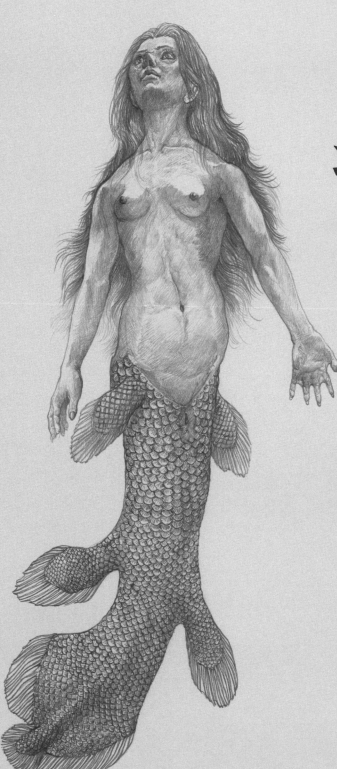

VIII
幻想生物與古生物

幻想生物與古生物的共通點，就是無法實際觀看到其活著時的樣貌。兩者最大的不同在於，幻想生物並不存在於這個地球上，但古生物是有確實生存棲身在地球上過的。

幻想生物雖然是人類想像中的產物，但透過參考大自然所孕育出來的生物，要將其設計成具有說服力並能夠讓人感受到真實感，那還是有可能的。雖說這裡的範例都是一些眾所皆知的幻想生物，但只要你還是在追逐他人所創作出來的形象，那相信就會很難走到那種屬於自己獨創的設計了吧！不過，就設計的可能性而言，只要以自然物為對象，那要說是無限大也不為過。

在這個章節將會解說這些生物是參考了什麼樣的生物？以及是如何進行搭配組合的。

半人馬　生體圖

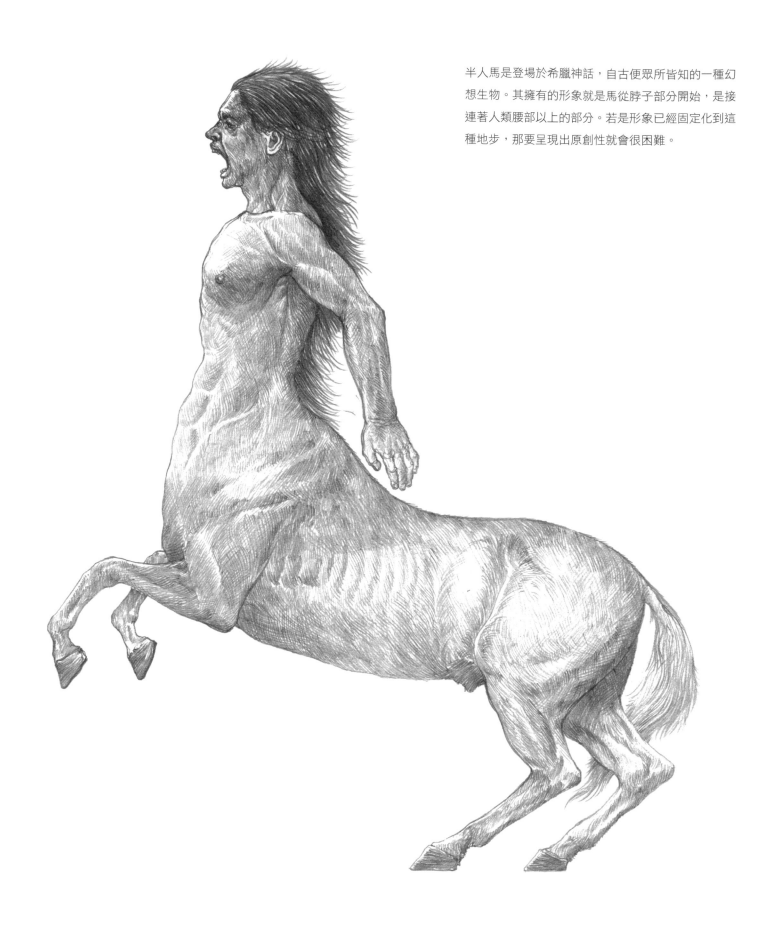

半人馬是登場於希臘神話，自古便眾所皆知的一種幻想生物。其擁有的形象就是馬從脖子部分開始，是接連著人類腰部以上的部分。若是形象已經固定化到這種地步，那要呈現出原創性就會很困難。

半人馬　骨骼圖

若整體大小是配合人類尺寸，那馬的部分就會變得相當得小。在前面『勝利的愛神』這個章節中也有講述過，脊椎動物其手腳加起來是不可能會有 6 隻的。這幅骨骼圖是設計成人類的腰椎會慢慢變化成馬的頸椎，同時讓馬的第一肋骨變成像人類骨盆的髂骨那樣的形狀。

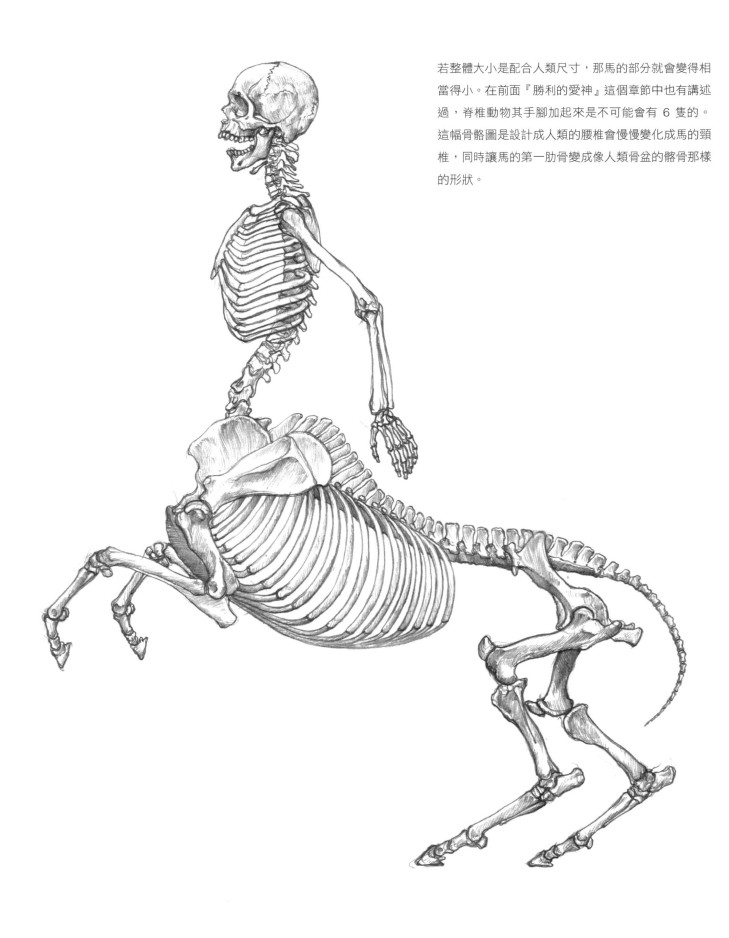

半人馬

半人馬　肌肉圖

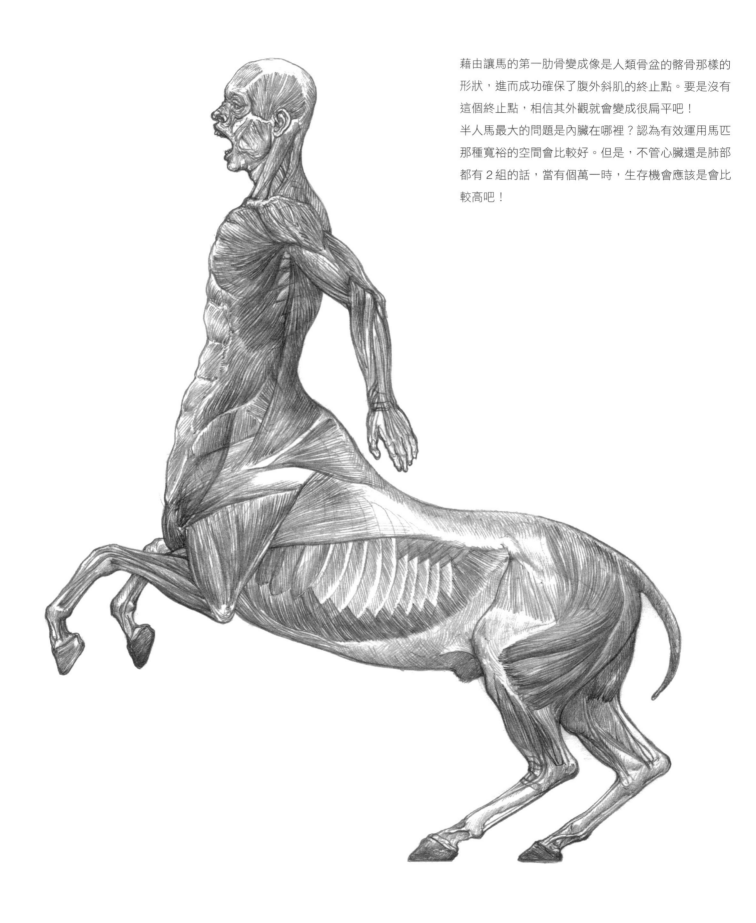

藉由讓馬的第一肋骨變成像是人類骨盆的髂骨那樣的
形狀，進而成功確保了腹外斜肌的終止點。要是沒有
這個終止點，相信其外觀就會變成很扁平吧！
半人馬最大的問題是內臟在哪裡？認為有效運用馬匹
那種寬裕的空間會比較好。但是，不管心臟還是肺部
都有 2 組的話，當有個萬一時，生存機會應該是會比
較高吧！

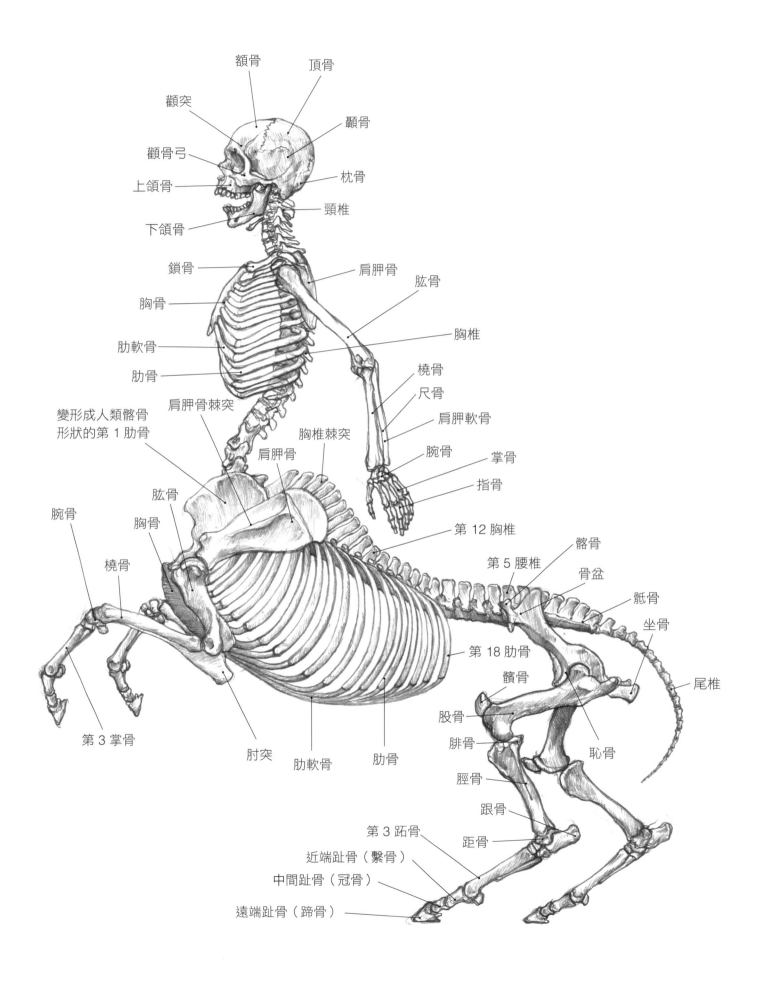

額骨
頂骨
顳突
顱骨
顴骨弓
枕骨
上頜骨
下頜骨
頸椎
鎖骨
肩胛骨
肱骨
胸骨
肋軟骨
胸椎
肋骨
橈骨
尺骨
肩胛骨棘突
肩胛軟骨
變形成人類髂骨
形狀的第 1 肋骨
胸椎棘突
腕骨
掌骨
肩胛骨
指骨
肱骨
胸骨
第 12 胸椎
腕骨
橈骨
髂骨
第 5 腰椎
骨盆
骶骨
坐骨
第 18 肋骨
尾椎
髕骨
股骨
第 3 掌骨
腓骨
肘突
肋軟骨
肋骨
恥骨
脛骨
跟骨
距骨
第 3 跖骨
近端趾骨（繫骨）
中間趾骨（冠骨）
遠端趾骨（蹄骨）

人魚　生體圖

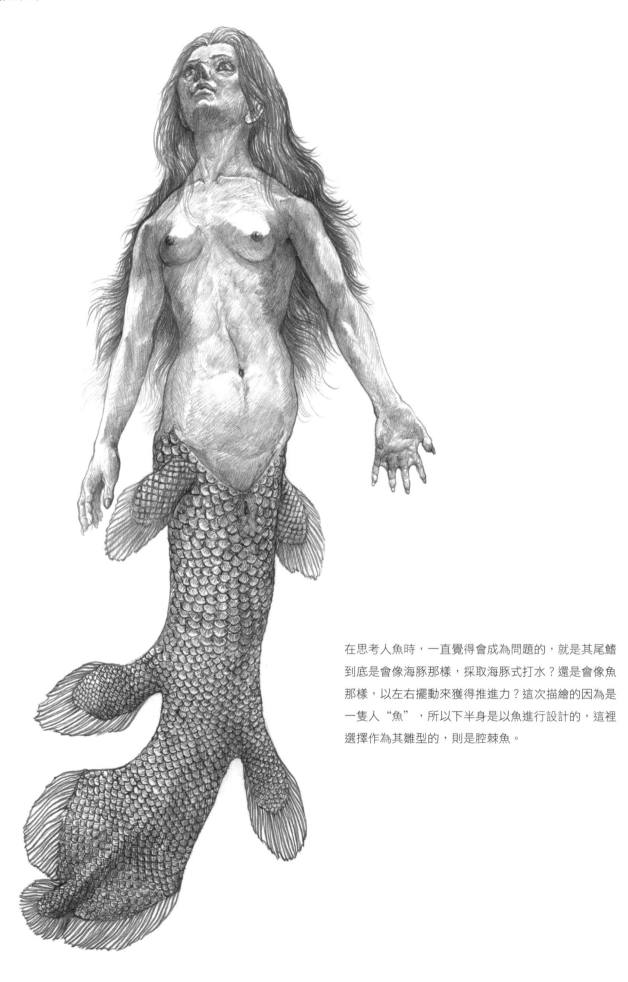

在思考人魚時，一直覺得會成為問題的，就是其尾鰭
到底是會像海豚那樣，採取海豚式打水？還是會像魚
那樣，以左右擺動來獲得推進力？這次描繪的因為是
一隻人"魚"，所以下半身是以魚進行設計的，這裡
選擇作為其雛型的，則是腔棘魚。

人魚　骨骼圖

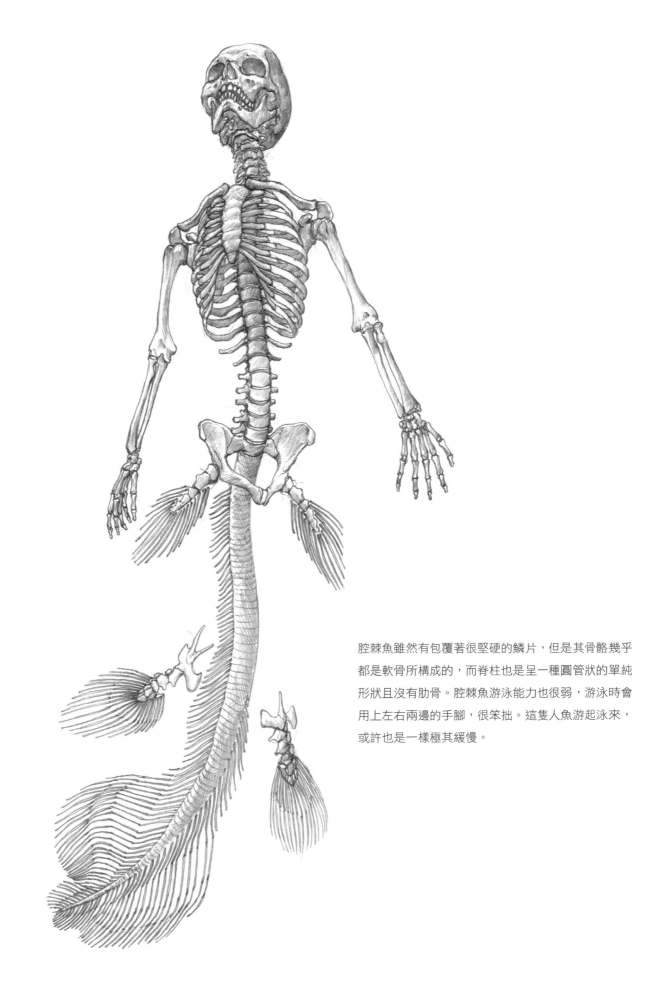

腔棘魚雖然有包覆著很堅硬的鱗片，但是其骨骼幾乎
都是軟骨所構成的，而脊柱也是呈一種圓管狀的單純
形狀且沒有肋骨。腔棘魚游泳能力也很弱，游泳時會
用上左右兩邊的手腳，很笨拙。這隻人魚游起泳來，
或許也是一樣極其緩慢。

人魚　肌肉圖

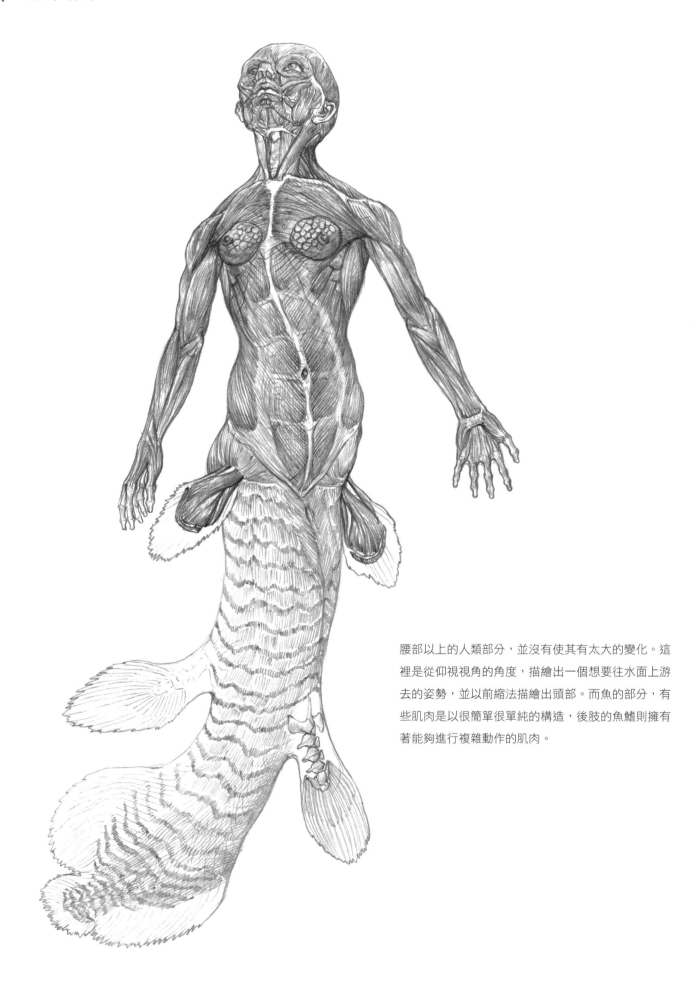

腰部以上的人類部分，並沒有使其有太大的變化。這裡是從仰視視角的角度，描繪出一個想要往水面上游去的姿勢，並以前縮法描繪出頭部。而魚的部分，有些肌肉是以很簡單很單純的構造，後肢的魚鰭則擁有著能夠進行複雜動作的肌肉。

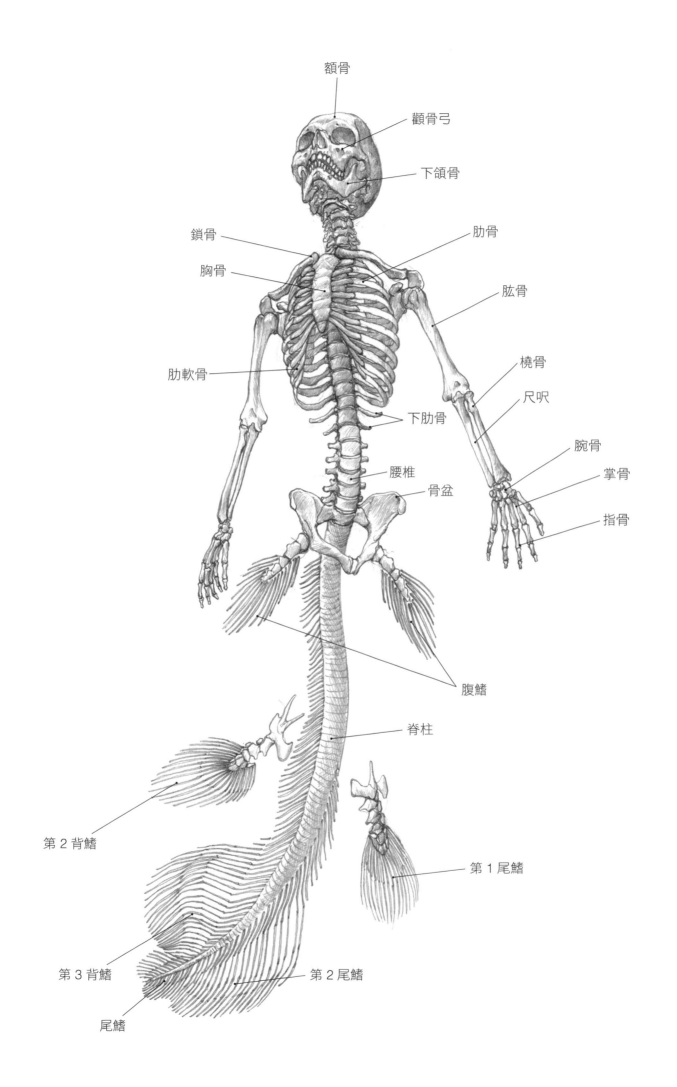

額骨

顴骨弓

下頜骨

鎖骨

胸骨

肋骨

肱骨

橈骨

尺呎

肋軟骨

下肋骨

腕骨

掌骨

腰椎

骨盆

指骨

腹鰭

脊柱

第 2 背鰭

第 1 尾鰭

第 3 背鰭

第 2 尾鰭

尾鰭

地獄三頭犬　生體圖

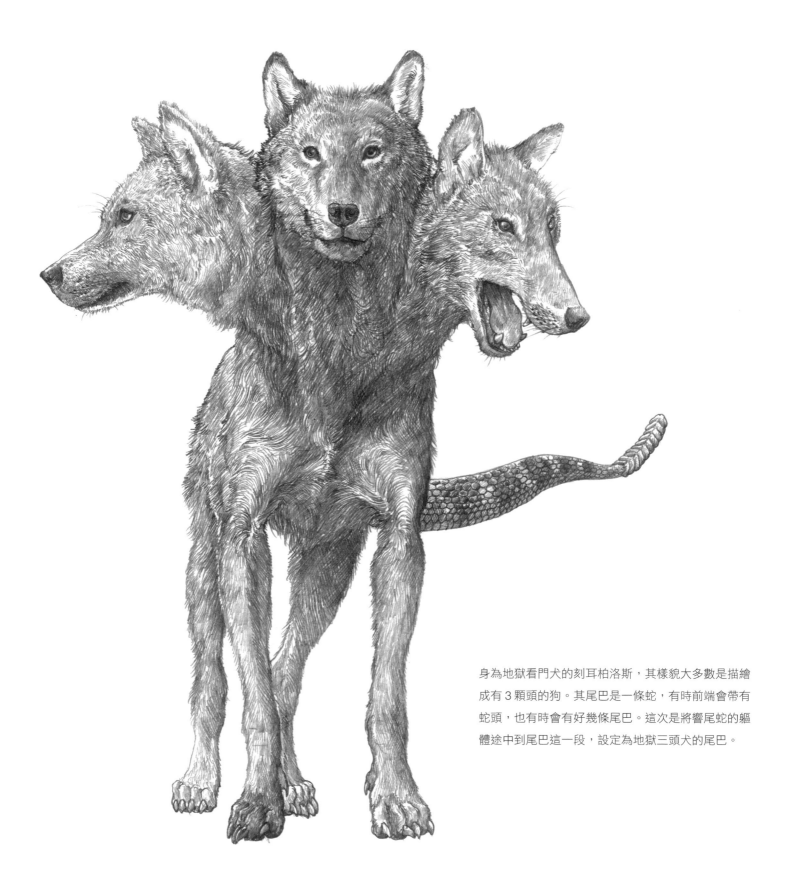

身為地獄看門犬的刻耳柏洛斯，其樣貌大多數是描繪成有 3 顆頭的狗。其尾巴是一條蛇，有時前端會帶有蛇頭，也有時會有好幾條尾巴。這次是將響尾蛇的軀體途中到尾巴這一段，設定為地獄三頭犬的尾巴。

地獄三頭犬　骨骼圖

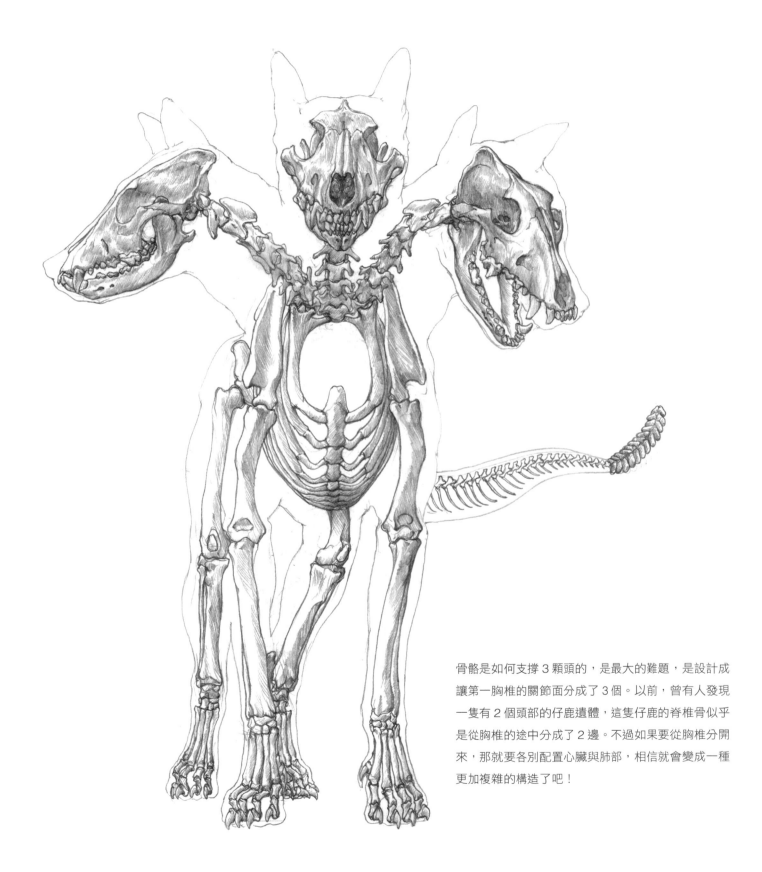

骨骼是如何支撐 3 顆頭的，是最大的難題，是設計成
讓第一胸椎的關節面分成了 3 個。以前，曾有人發現
一隻有 2 個頭部的仔鹿遺體，這隻仔鹿的脊椎骨似乎
是從胸椎的途中分成了 2 邊。不過如果要從胸椎分開
來，那就要各別配置心臟與肺部，相信就會變成一種
更加複雜的構造了吧！

地獄三頭犬　肌肉圖

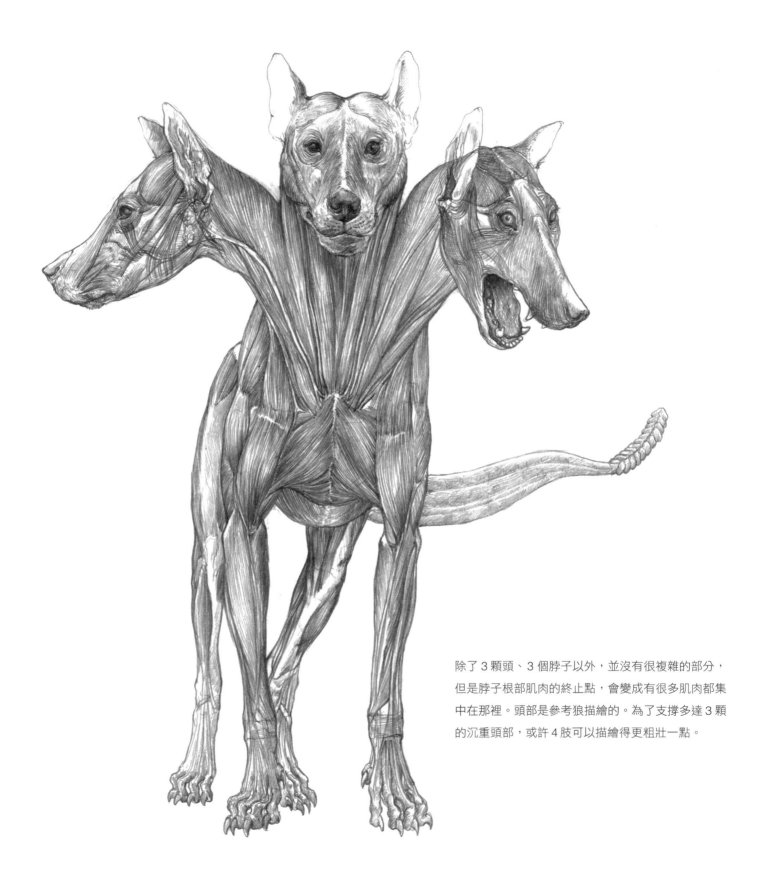

除了 3 顆頭、3 個脖子以外，並沒有很複雜的部分，但是脖子根部肌肉的終止點，會變成有很多肌肉都集中在那裡。頭部是參考狼描繪的。為了支撐多達 3 顆的沉重頭部，或許 4 肢可以描繪得更粗壯一點。

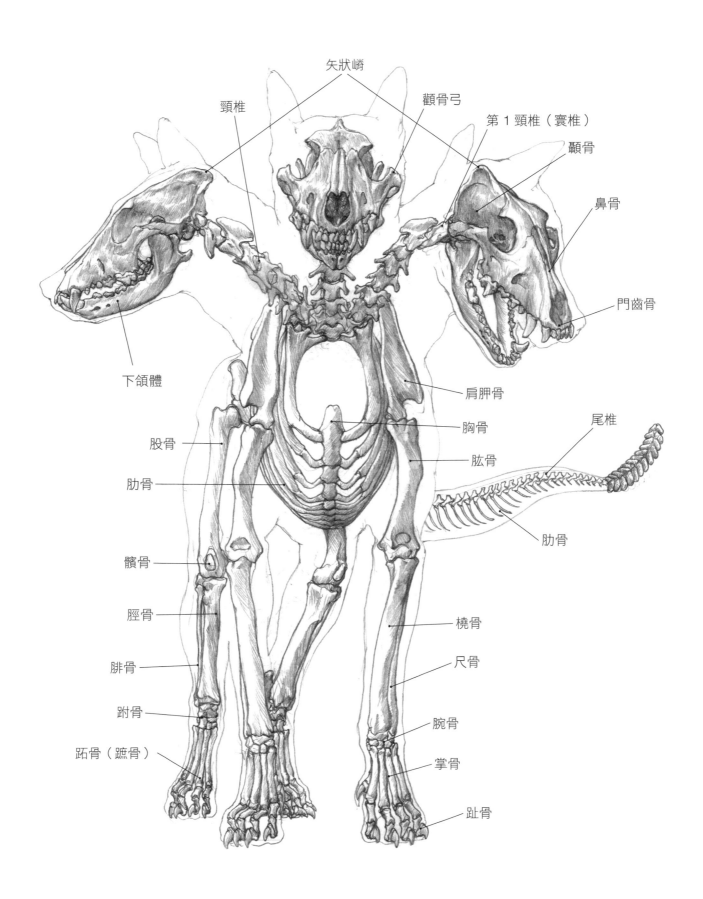

矢狀嵴
顴骨弓
頸椎
第 1 頸椎（寰椎）
顴骨
鼻骨
門齒骨
下頜體
肩胛骨
胸骨
尾椎
股骨
肱骨
肋骨
肋骨
髕骨
脛骨
橈骨
腓骨
尺骨
跗骨
腕骨
蹠骨（蹠骨）
掌骨
趾骨

番外篇　巴哥三頭犬

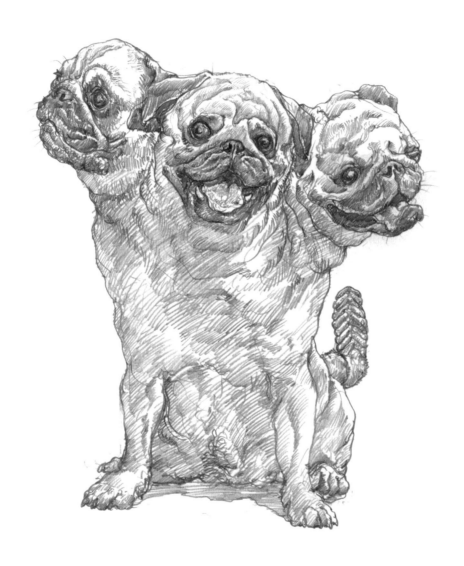

描繪了一幅不同於精悍的狼，很幽默的巴哥版地獄三頭犬。其形象是一面流著大量的口水，一面在短時間內吃完大量食物。也許身體應該要再胖一點，有點肥滿的感覺才對。牠會用牠那張可愛的臉四處舔人的臉，所以別名也稱作『舔舔三頭犬』。

復原古生物

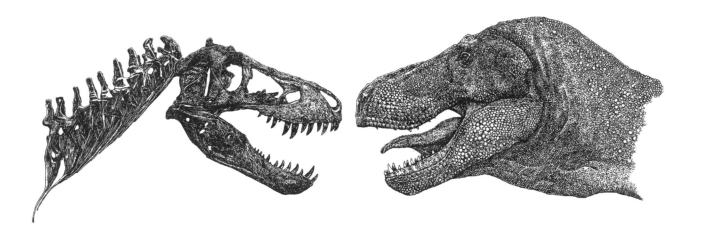

「何謂古生物復原畫？」這個疑問相信就跟「何謂美術解剖學？」這個疑問一樣，一般而言都是讓人聽來很不熟悉的詞彙吧！所謂的古生物，是指曾在地球上生存棲息過，但現已滅絕，如今是以化石被世人知其存在的生物。化石那是各式各樣，既有保存狀態很良好的，也有斷斷續續殘缺不全的；有相較之下容易進行復原的，也有極為困難的。但可以確定的是，這些生物存活於世時的身姿，現在並無法看到。當然，生存於現在的生物與古生物是有所關聯的物種也有很多種，雖然能夠想像其生態跟樣貌，但無論如何想像也無法確認其正確解答。

平常工作方面在描繪復原畫時，對象大多會是脊椎動物。
如果是脊椎動物，被人發現的化石主要都是骨骼。也有極少數情況會發現鱗片跟羽毛這些身體表面的化石跟內臟的化石，但絕大多數情況都是會發現骨頭部分的化石。如果可以找到全身上下絕大多數的部位，復原難易度當然是有辦法降低，但絕大多數情形都只有斷斷續續殘缺不全的部位。此外，即使全身上下都湊齊了，只要關節的組立方式一個不同，姿勢就會大為改變，外表上就會產生不同的版本變化。這時候很重要的，就是與研究者的共同作業了。將研究者對於該化石有著怎樣子的想法呈現出來，正是復原畫的任務之一。因為即使是同一個化石，也常常會有那種有多少位研究者，就有多少種不同想法的情形。
與研究者之間的溝通，常常會變成一種內容很龐大

的過程。同時參考文獻之類的資料也會涉及很多方面，因此在研究者點頭認同之前，這個溝通過程就會一直往來下去。雖然有時也會因為成本與時間的制約而被迫妥協，但這個工序正是描繪復原畫的醍醐味所在，也是感覺最為有趣的部分。

古生物的復原與美術解剖學，其實是很密切地結合在一起的。要復原只存在著骨骼化石的古生物其軟組織（肌肉、脂肪、皮膚、內臟等），精通活著的人類自己本身，以及其他動物的內部構造，是不可或缺的。活著的生物是怎樣子動作的？擁有怎樣子的生態？脊椎動物的身體結構，基本上是 1 個頭部與軀幹，以及四肢（合計 4 隻的手腳）。古脊椎動物也是遵循著這個基本構造，而且肌肉的起始終止點上共通點也很多。要復原非幻想存在的古生物，就要知曉生存於現在的生物其身體結構，以及學習美術解剖學，這兩點說是絕對必要的也不為過。

這裡雖然主要是針對復原脊椎動物的簡單說明，但要描繪出一個環境，是需要無脊椎動物、植物、沉積環境、生痕等為數眾多的要素的。這個無論研究再多，也難以抵達正確答案的復原作業，雖然也會讓人不禁感受到許多重大挫折，但這絕對是一項極具價值的工作。

復原畫的範例作品

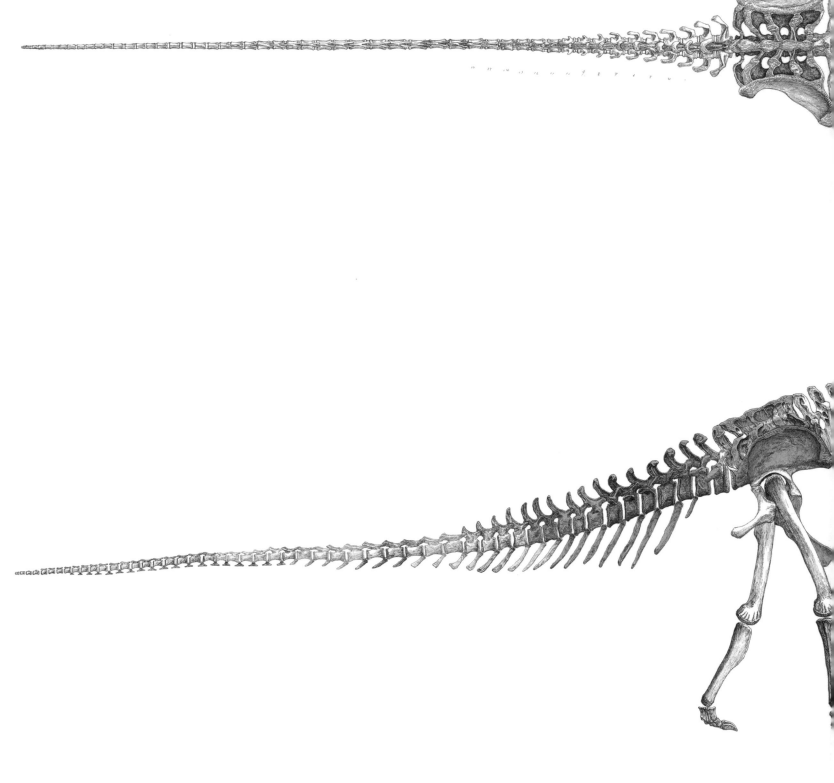

這是 *Tambatitanis amicitiae*（丹波龍）的骨骼圖。是在兵庫縣丹波市發現到的恐龍化石，被分類在龍腳類。骨骼圖的製成方面，光是與研究者的溝通，就有超過100 封的電子郵件往來。最後是以鉛筆畫，描繪出各部位的骨骼，再於 Photoshop 上進行合成繪製出來。

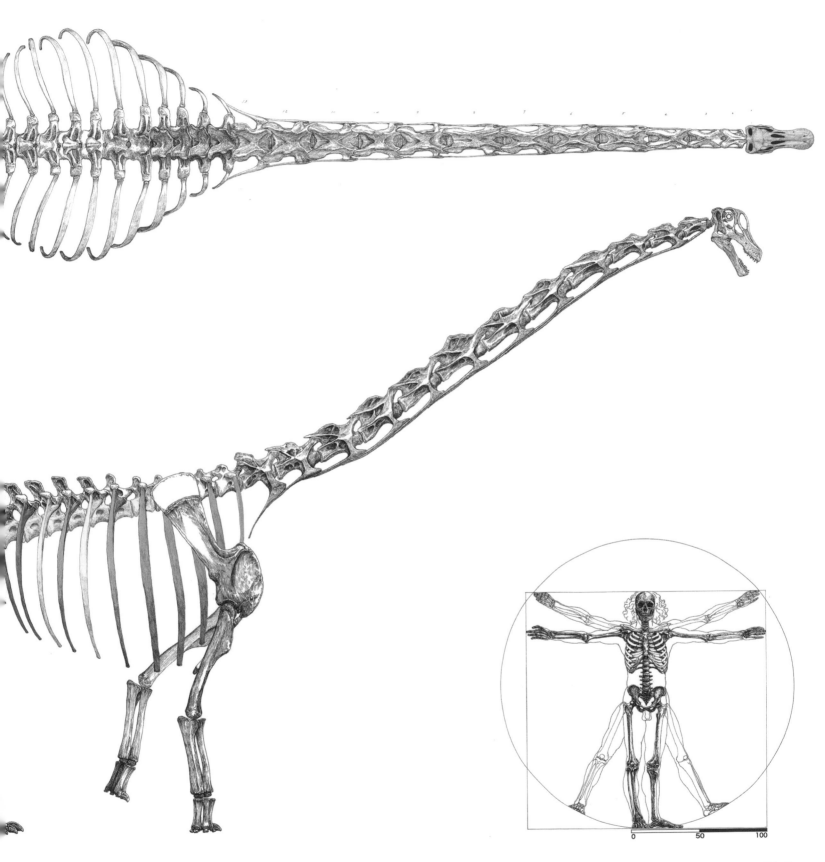

2012 年繪製　©小田隆／丹波市

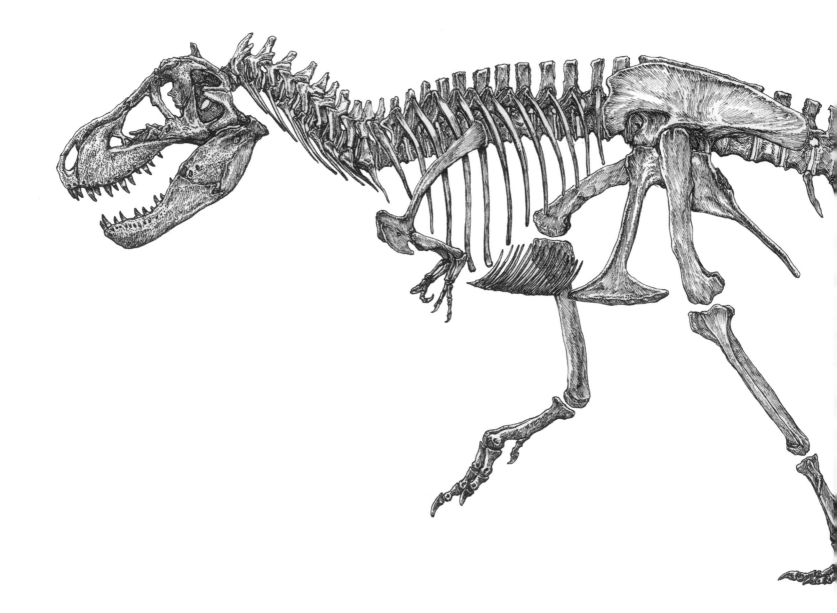

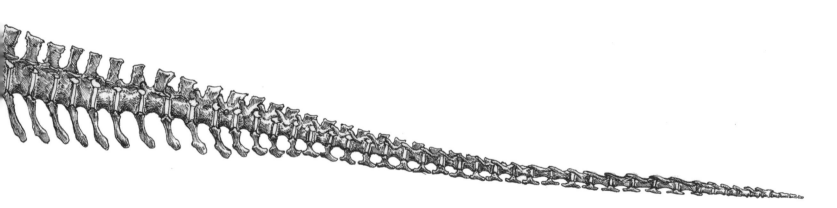

這是暴龍的骨骼圖。雖然暴龍給人有一種頭部好像非常大的印象，但若是量測其包含尾巴在內的整體比例，會發現幾乎是 8 頭身。雖然有大約一半都是尾巴，但覺得這是一個很勻稱很優美的身形。不論是人體，還是恐龍，擁有一種勻稱比例，都是一件十分重要的事。

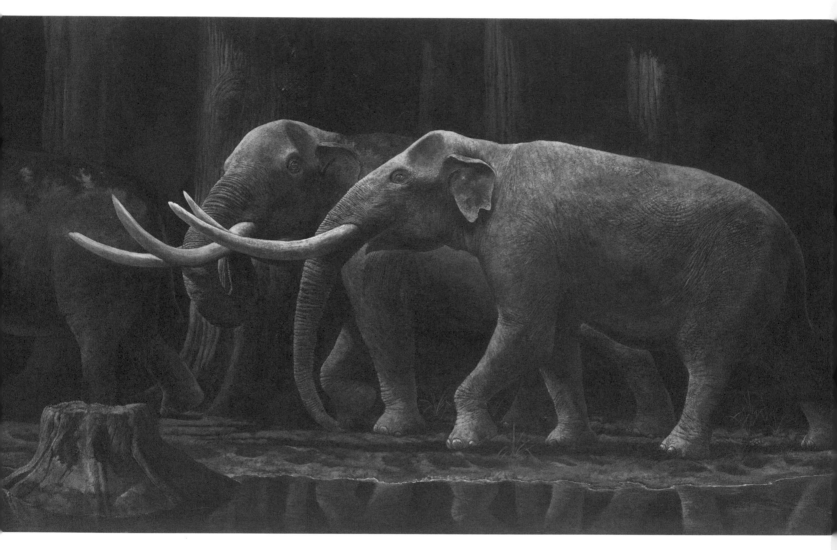

生存棲息於約 185 萬年前的琵琶湖周邊，現已滅絕的象群復原畫。這種大象被稱之為曙光劍齒象，學名是 Stegodon aurorae。發現到的化石，保存狀態十分良好，在前肢的腕骨到指骨這一段是結合起來有關節的狀態下被發現的。2008 年～2009 年所繪製。

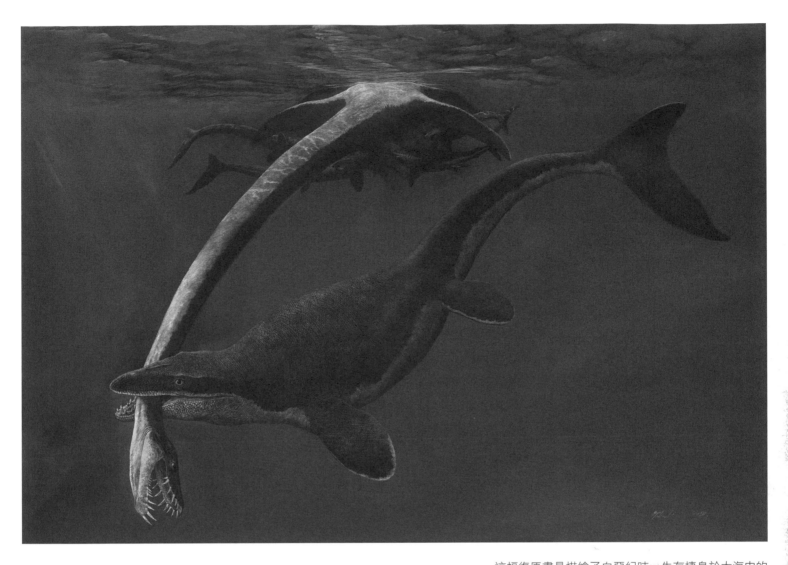

這幅復原畫是描繪了白堊紀時，生存棲息於大海中的一種大型爬蟲類「滄龍」。當初和旅居海外的研究者（日本人）反覆溝通了無數次。多虧了時差，採取了在彼此的睡眠期間進行下一個作業的方式，有效率地成功將其繪製出來。圖中還加上了蛇頸龍的屍體，描繪出了滄龍正要將屍體扯入至海中的一瞬間。2010年繪製。

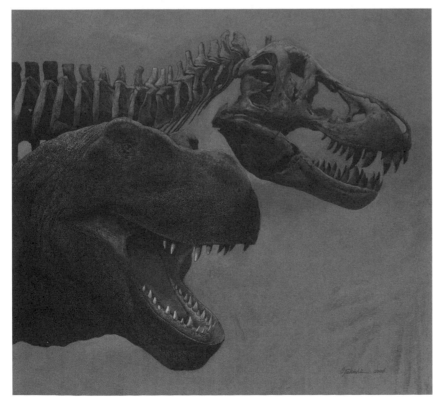

這是將暴龍的頭骨與頭部的生體並列描繪在一起的一幅圖。這裡將兩者配置在同一個畫面裡，以便看出骨骼圖與生體圖的相關關係。即使生體圖描繪得再怎樣詳細，如果骨骼圖的比例跟特徵沒有反映出來，那這幅圖就不具有任何意義。另外因為這是世人認為恐龍一般都會有羽毛之前所繪製的復原畫，所以畫中包覆在其身上的只有鱗片而已。2006年繪製。

小田隆的畫室

攝影／小藪 聰

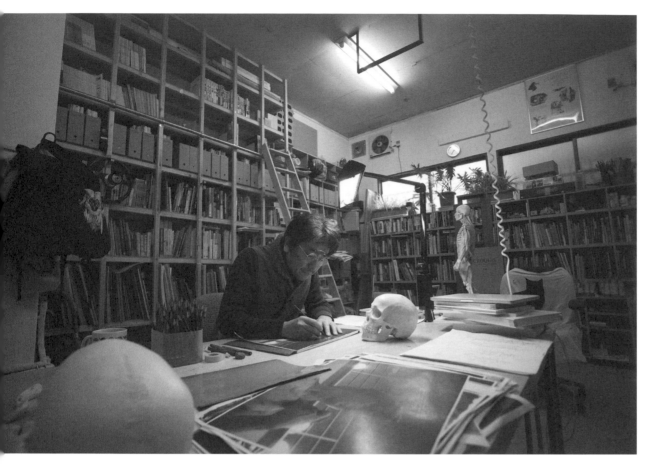

在東側的牆壁，建造了一整面牆的書櫃。裡面塞滿了美術相關書籍與作畫資料。

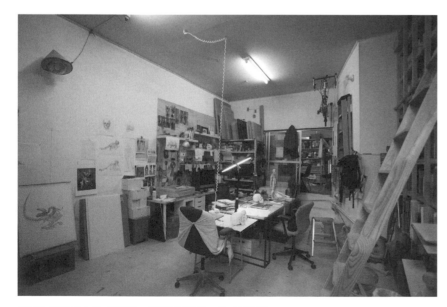

2016年所成立的畫室是一間坐北朝南，約16張榻榻米大的無隔間房間。空間不會太大也不會太窄（其實是覺得有點窄），桌子周圍在伸手可及的範圍內，備齊了創作所需的一切物品。建造畫室時很堅持的一點，就是天花板要很高，要能夠收納很多資料。

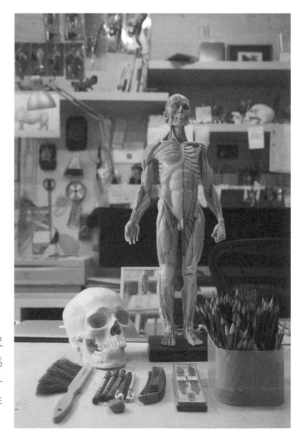

在工作桌上放了一個桌上尺寸的人體模型，以便能夠馬上確認人體構造。也放了一個頭骨模型，好方便拿在手上確認細部。

作品的上色方面，主要是使用 GOLDEN ACRYLICS 壓克力顏料，但比起壓克力，是比較喜歡油畫、透明水彩。

不同類別的頭骨模型。手上有歐裔男性、亞裔女性等數種頭骨模型。主要是得自於標本業者。裡面說不定也有真正的頭骨……

飼養的貓哥雅。擁有能夠隨意進出畫室的特權。是療癒心靈的存在。其他還有老貓邱比（三色貓）和波（黑貓）。

鉛筆主要用施德樓。是從高中時就開始用了，所以也長達 30 年以上了。最近也漸漸開始用起三菱 Hi-Uni。即使同樣是 HB 鉛筆，廠商不同，濃度跟硬度就會不同。作品繪製上也會使用炭筆等用具。

書櫃上擺列著恐龍跟古生物相關的圖鑑與學術書。歐美原文書也很多。

後記

在本書當中所列舉出的作品，都是傑作中的傑作，是那些如璀璨星光的巨匠們所打造出來的作品。其魅力如今別說是絲毫不褪色了，甚至可以說是更加光芒璀璨。不過，對過去的作品致上敬意雖然很重要，但並不代表說現代的畫家們就劣於前賢巨匠了。個人是覺得反而變得更好了。

相信藝術就跟科學所累積起來的那種知識體系一樣，都是人類全心全力所累積起來的成就。而美術解剖學也同樣變得更加深奧、更加得洗鍊，並傳承到了現代。雖然本書不過是本人的一點綿薄之力，但各位若是可以從中感受到其一丁點，那就是本人的望外之喜了。

最初會接觸到美術解剖學，是源自高中的恩師。那位很敬愛李奧納多・達文西的恩師，一直告知要時常意識著人體內部的構造。大學裡雖然有美術解剖學課程，但很可惜內容並不是很有趣。當開始描繪古生物的復原畫，並很頻繁地前往博物館收藏庫的那個時期起，才開始認識到美術解剖學在復原方面的重要性。

10年前開始於大學執教鞭，並再次與美術解剖學有了很深的關聯。也是在這時候，遇見了美術解剖學模特兒 Hiro 先生（藝術模特兒海斗）。說本書沒有他就不會出世，那是一點也不為過。他為了推廣美術解剖學的知識見地，日日鍛鍊著自身肢體，並在各式各樣的地點場合，以一名美術模特兒不斷立於人前進行展示（其實他有其他本業就是了）。

在成安造形大學，不斷升級講學、實習的內容，並與他組成了 2 人團隊一起奮鬥，向許許多多的學生傳達美術解剖學的有趣之處。那些以成安造形大學人體表現研究室為中心的研究與活動，如今仍是很保貴的財產。

在人體表現研究室裡，每週都會有美術模特兒立於人前，能夠很平均地描繪男女雙方。研究室裡有為數眾多的參考書籍，有能夠馬上觸摸進行確認的骨骼模型，以現代日本的美術大學來說，也是一個很稀有的存在。

負責講學和實習的這10年，和學生一同動手，成功描繪了近 7000 幅的速寫圖和素描圖。本書當中也有介紹一部分的圖。可惜的是，如今已換了一所大學，不再是人體表現研究室的負責人了，不過，正密謀著要在現在自己隸屬的大阪藝術大學，建立一個更加充實的美術解剖學研究據點。

要描繪人體，模特兒的存在是很重要的。即便網路變得再怎麼發達，已經可以透過畫面閱覽姿勢集，仍舊難以企及在同一個空間與模特兒進行對峙的那種魄力。因此對於每週持續提供優質模特兒的模特兒事務所株式會社 K・M・K，以及實際擺出姿勢的眾多模特兒們，說再多的言語都不足以表達感謝之情。

自己並沒有過解剖人體的經驗。不過在大學時代，曾因講學課程的一環，見習過東京大學醫學部解剖實習後的遺體，但目前為止那是第一次也是最後一次。為了彌補這方面經驗的不足，參加了"難波骨骨團"的活動。這個團體是以大阪市立自然史博物館為據點的一個骨骼標本製作義工社團，有來自五湖四海各行各業的人聚在一起並展開活動，我們會解剖許多動物並製成保貴的標本，增加博物館的館藏（所有的動物屍體，都是因事故或生病等原因死去的屍體，完全沒有那種為了解剖而殺生的情形發生）。解剖動物並進行觀察，是會連結至加深對於美術解剖學的理解這件事上的。同時，這也給予了在幻想生物的設計上，以及古生物的復原上更為深遠的影響。

邀請了 Hiro 先生作為本書的監修者來協助我。最後，也要深深地感謝難波骨骨團團長，同時也是私領域的拍擋西澤真樹子小姐，經常給予許多刺激，為我的日常生活帶來歡笑。

2018 年 6 月 26 日　京都

作者簡介

作者
小田　隆

1969 年出生於日本三重縣。東京藝術大學美術研究科碩士課程結業。大阪藝術大學通識課程副教授、成安造形大學插畫領域兼任講師。研究應用了美術解剖學的人體描寫並負責授課。創作了富含原創性且數量眾多的作品群，內容包含繪製並發表繪畫作品，博物館的平面藝術展示以及圖鑑的復原畫、繪本等。

監修協助
藝術模特兒海斗

照片：木越由美子

來自東京，神戶市外國語大學俄羅斯語學系畢業。隸屬於美術解剖學會。人體素描的名門畫室 ROJUE（京都）之綜合製作人。運用自身那副經過鍛鍊的肢體，將實際的人體構造跟動作展現給學員觀看並藉此進行講學，在日本僅此一名的「美術解剖學模特兒」。除了會在各地展開美術模特兒活動，也會在各美大、藝大跟藝術系專門學校等地方舉辦講學、研討會。

參考文獻

Frederic Delavier『用眼睛看的肌力鍛鍊解剖學』大修館書店
Frederic Delavier『打造美麗身體線條的女性肌力鍛鍊解剖學』大修館書店
坂井建雄・松村讓兒　監譯『普羅米修斯解剖學阿特拉斯解剖學總論／肌肉骨骼系統　第 2 版』醫學書院
Sarah Simblet『Anatomy for the Artist』DK
W.Ellenberger, Francis A. Davis『An Atlas of Animal Anatomy for Artists』Dover Publications
Dr. Paul Richer『Artistic anatomy』Watson-Guptill; Reprint, Anniversary 版
Valerie L. Winslow『藝術家用的美術解剖學』MAAR 社
Valerie L. Winslow『描繪姿態用的美術解剖學』MAAR 社
Uldis Zarins, Sandis Kondrats『造形用美術解剖學』Born Digital
Uldis Zarins『造形用美術解剖學 2 表情篇』Born Digital
Apesos Anthony, Stevens Karl『透過觸摸理解的美術解剖學』MAAR 社
Barjini Antoine『藝術家用的形態學筆記本－將生命注入人體表現』青幻社
佐藤良孝『透過身體表面瞭解構造的人體資料集』廣濟堂出版
Giovanni Civardi『手和腳的描繪方法』MAAR 社
Terryl Whitlatch『描繪幻獸與動物』MAAR 社
Jean-Baptiste De Panafieu『Evolution』Seven Stori-es Press
小川 鼎三、森 於菟、森 富『分擔解剖學 1』金原出版株式會社
Ralf J. Radlanski, Karl H. Wesker『The Face Pictorial Atlas of Clinical Anatomy』Quintessence publishing
Konig Horst Erich（著）, Liebich Hans-Georg（著）, Horst Erich K¨onig（原著）,
Hans - Georg Liebich（原著）, 彩色圖解集獸醫解剖學編輯委員會（翻譯）『彩色圖解集獸醫解剖學』綠書房
Gottfried Bammes『The Complete Guide to Anatomy for Artists & Illustrators』Search press
Eliot Goldfinger『Animal Anatomy for Artists The Elements of Form』Oxford university press

照片

p24 提供：高橋曉子 / Aflo

p48 提供：Super Stock / Aflo

p66 提供：Alinari / Aflo

p80 提供：Bridgeman Image / Aflo

p93 提供：ALBUM / Aflo

p104 提供：Artothek / Aflo

國家圖書館出版品預行編目資料

うつくしい美術解剖圖 / 小田隆作；林廷健翻
譯. -- 新北市：北星圖書, 2019.3
　　　面；　公分
　　譯自：うつくしい美術解剖
　　ISBN 978-986-97123-2-3(平裝)

　　1.藝術解剖學 2.繪畫技法

901.3　　　　　　　　　　108000165

うつくしい美術解剖圖

作　　者／小田 隆

翻　　譯／林廷健

發 行 人／陳偉祥

出　　版／北星圖書事業股份有限公司

地　　址／234新北市永和區中正路458號B1

電　　話／886-2-29229000

傳　　真／886-2-29229041

網　　址／www.nsbooks.com.tw

E－MAIL／nsbook@nsbooks.com.tw

劃撥帳戶／北星文化事業有限公司

劃撥帳號／50042987

製版印刷／皇甫彩藝印刷股份有限公司

出 版 日／2019年3月

I S B N／978-986-97123-2-3

定　　價／500 元

如有缺頁或裝訂錯誤，請寄回更換。